"十二五"江苏省高等学校重点教材

SECAI
GOUCHENG
SHEJI

徐碧珺　王　伟　编著

色彩·构成·设计

（修订本）

化学工业出版社

·北京·

本书内容在论述色彩构成设计基本理论、基本方法时，更侧重于艺术设计专业的各个设计方向，即视觉传达设计、环境艺术设计、产品艺术设计、服饰设计中的色彩构成问题。修订版中对色彩的设计应用部分进行了修订，注重课题实训环节，在每一章的最后设计了项目实训内容，引导学习者对所学知识进行自我思考和应用实践。书中融入了近年来色彩构成设计教学新概念，强化数字艺术、影像艺术的色彩应用，使新教材具有时代气息，并与科学技术的发展同步，符合艺术设计专业的发展特点，满足新时代设计专业的基础课程教学需求。

本书适合用作艺术设计专业及相关专业教材、教学参考书和资料工具书，也可作为艺术设计研究人员、公共艺术教育以及从事色彩构成设计或立志从事和色彩构成设计相关工作人员的参考书。

图书在版编目（CIP）数据

色彩·构成·设计／徐碧珺，王伟编著．--修订本．--北京：化学工业出版社，2018.12（2023.9重印）
ISBN 978-7-122-33212-7

Ⅰ.①色… Ⅱ.①徐… ②王… Ⅲ.①色彩学-教材 Ⅳ.①J063

中国版本图书馆CIP数据核字（2018）第240906号

责任编辑：李彦玲　　　　　　　　文字编辑：姚　烨
责任校对：王素芹　　　　　　　　装帧设计：芊晨文化

出版发行：化学工业出版社（北京市东城区青年湖南街13号　邮政编码100011）
印　　装：天津图文方嘉印刷有限公司
787mm×1092mm　1/16　印张6　字数139千字　2023年9月北京第2版第5次印刷

购书咨询：010-64518888　　　　　售后服务：010-64518899
网　　址：http://www.cip.com.cn
凡购买本书，如有缺损质量问题，本社销售中心负责调换。

定　价：45.00元　　　　　　　　　　　　　　　　版权所有　违者必究

修订版前言

本书初版于2014年9月，此次修订，依照"'十二五'江苏省高等学校重点教材"规定的要求进行。

党的二十大报告从"强化现代化建设人才支撑"的高度，对"办好人民满意的教育"做出了专门部署，为推动教育改革发展指明了方向。习近平总书记强调，素质教育是教育的核心，教育要注重以人为本、因材施教，注重学用相长、知行合一。在此理念的指导下，本次修订版主要有以下三方面的改进。

（1）根据目前高校课程学时情况的调研，该课程普遍为40～60学时，本书对理论部分进行了适当删减，更加紧密结合设计，侧重于实践训练环节，整体框架由原来平行的八个章节调整为基础理论篇、课题实训篇、案例赏析篇三大部分五个章节。内容以理论为基础，将色彩理论和课题实训相结合，侧重于色彩构成设计的应用性、实用性和发展性，以适应艺术设计专业的教学需要。

（2）根据教育部最新人才培养学科目录，以及对各高校艺术设计专业人才培养方案的调研，本教程的目录与内容做了整体的调整。在基础理论篇第二章"色彩的基本原理"中新增了计算机辅助设计色彩体系的知识介绍，删减了第一版第六章"色彩与绘画"这部分的内容，对原先三个章节的色彩理论部分做了整合，以增加了本书实训环节的比重。本教程能够密切结合艺术设计专业各方向的特点，更有专业针对性，为今后的专业课学习做好铺垫。

（3）设计案例以新替旧，行文修枝剪蔓。更新了国内外优秀设计案例，同时也引用学生的实训作品，设计案例具有色彩的视觉冲击力与创意性。案例赏析篇中对近两年商业应用领域的典型案例进行了分析，选例具有代表性和国际视野，引用了近两年国际大赛获奖作品，具有学习参考价值。

本书在使用过程中受到了本专科院校的普遍欢迎，也对本书提出了诸多宝贵的意见和建议，在此深表感谢！同时，也感谢化学工业出版社、东南大学、南京艺术学院、江苏经贸学院在本书修订编撰过程中给予的大力支持与帮助！感谢选用本书的师生的信任！

本书所引用的部分资料、图片因地址不详，未能与有关作者取得联系，在此深表歉意。

书中的教学单元文字部分由徐碧珺进行修订，王伟负责整理、统稿。由于编著者学识与经验有限，虽竭尽全力但书中疏漏之处在所难免，期望各位专家、业内同仁及广大读者批评指正。

编著者

初版前言

艺术设计从 20 世纪初正式成为一门学科，至今已发生了很大的变化。设计意识的每一次觉悟，设计思潮的每一次变革都会带来色彩认识的变异，推动色彩向更加多元的方向发展。

本书编写的指导思想是在原有的基础色彩课程教学的基础上进行梳理，将色彩构成原理与创意色彩设计有机结合，摒弃传统色彩教学重模仿、轻创造，重技能、轻思考，重绘画性基础、轻设计性分析的训练模式，坚持理论与实践相结合、目前与将来相结合的原则，突出艺术设计各专业方向的应用性特点，融艺术、技术、观念、探索于一体，具有结构完整新颖、内容丰富翔实、系统性示范性强、适用面广等特点。

色彩的理论共性与设计表现的个性是一个事物的两个方面，理论是共同的，但如果把艺术设计规范成一个共同的模式，则会失去另一面即艺术的感染力。本书通过对色彩基本概念、色彩体系、色彩构成规律等理论知识的讲解，配合相关练习，紧扣设计色彩的教学和实践，帮助学生提高对色彩知识的理解，并能在实际设计中合理地运用色彩，达到预期目的。教材注重对学生色彩美感的感知能力的培养和个人色彩灵性的启蒙，运用色彩的审美原理、色彩配合规律，从视觉、文化、生理与心理的角度，通过对设计作品表象的色彩设计来充分展示作品的面貌、表情，使设计对象符合设计目的，提高设计作品的品位，并扩展作品的表现空间。本书在编写过程中，综合考虑设计方案的实现手段，尽可能地使色彩设计效果与现代工艺技术实现完美的结合，教材设置了一系列平面的、立体的、感性的、理性的、表现的、综合的和实用的训练课题，通过对以上课题进行反复练习，以培养学生形成良好的色彩感觉，获取驾驭色彩的能力，在整个课程中思考并运用各种不同方法进行色彩表现的实践，以达到认识的主动性与创造力形成的可能性。在这个基础上，将基础训练与专业设计有机结合，让学生了解整个色彩训练的目的，从而构建起一套适合艺术设计类专业发展的色彩教学课程新体系。

本书结合我国高等院校艺术设计专业教学大纲、教学计划的规范要求，编写内容共分八章，从色彩的基本原理开始，过渡到色彩构成规律，然后到设计色彩的运用，通过由浅入深的训练方式，帮助学生在掌握设计色彩基本知识的基础上，进一步运用色彩的构成规律，进行设计色彩的再创作。

本书借鉴了很多国内外专家、学者的研究成果，在此深表谢意。在编写过程中，还得到了同行和业内朋友们的大力支持、书中引用了一些资料、图片因地址不详，未能与有关作者取得联系，在此深表歉意。书中的教学单元文字部分由徐碧珺编著，王伟负责整理、统稿，各个单元的作品案例、图片收集、编排分别由江苏经贸学院的刘媛媛、东南大学的王诗晓和金源完成。

由于编著者学识与经验有限，书中疏漏之处在所难免，期望各位专家、同行及广大读者批评赐教。

编著者

2014 年 9 月

目录 CONTENTS

基础理论篇

第一章　概述　/02

第一节　色彩的发展历程　/02
一、西方色彩的起源　/02
二、中国传统色彩体系　/04

第二节　色彩的概念与应用　/06
一、色彩的概念　/06
二、色彩的应用　/08
三、色彩的研究目的　/10

课堂思考与讨论　/12

第二章　色彩的基本原理　/13

第一节　光与色彩的关系　/13
一、光是色彩感知的前提　/13
二、光谱中的可见光　/14

第二节　色彩的属性　/14
一、物理属性　/14
二、心理属性　/15

第三节　色彩的三要素　/15
一、色相　/16
二、明度　/16
三、纯度　/17

第四节　孟塞尔色立体　/18

第五节　色彩的特征　/19
一、色彩的视觉特征　/19
二、色彩的情感特征　/36

第六节　计算机辅助设计色彩体系　/46
一、RGB 色彩模式　/46
二、CMYK 色彩模式　/47

三、HSB 模式　　　　　　　　　　/47
基础训练：色彩基本原理的运用　　/48
　　　一、训练目标　　　　　　　　　/48
　　　二、训练任务　　　　　　　　　/48

课题实训篇

第三章　色彩与构成　　　　　　　/50

第一节　点、线、面的色彩表现　　/50
　　　一、自然界中的点、线、面　　　/50
　　　二、点、线、面的色彩表现　　　/50

第二节　色彩构成与创意　　　　　/53
　　　一、色彩构成中的图底关系　　　/53
　　　二、整体色调与配色平衡　　　　/54
　　　三、色彩创意的一般步骤　　　　/55

项目实训一：色彩构成训练　　　　/55
　　　一、训练目标　　　　　　　　　/55
　　　二、训练任务　　　　　　　　　/55

第四章　色彩的文化表达　　　　　/57

第一节　色彩与文化观念　　　　　/57
　　　一、色彩的文化渊源　　　　　　/57
　　　二、色彩的审美观念　　　　　　/58

第二节　色彩与民族文化　　　　　/59
　　　一、情感心理与民族色彩的关系　/59
　　　二、民族色彩对主流艺术的影响　/61
　　　三、当代设计与民族色彩的融合　/62

第三节　色彩与时尚观念　　　　　/63
　　　一、时尚文化的载体　　　　　　/63
　　　二、色彩的流行趋势　　　　　　/64

目　录
CONTENTS

目录 CONTENTS

项目实训二：色彩文化内涵的表达 /66
 一、训练目标 /66
 二、训练任务 /66

案例赏析篇

第五章 设计色彩的应用 /68

第一节 设计色彩与视觉传达设计 /68
 一、设计色彩与海报设计 /68
 二、设计色彩与网页设计 /68
 三、设计色彩与包装设计 /70

第二节 设计色彩与环境艺术设计 /71
 一、建筑色彩设计 /71
 二、室内色彩设计 /73
 三、景观色彩设计 /74

第三节 设计色彩与产品艺术设计 /77
 一、设计色彩与生活用品设计 /77
 二、设计色彩与交通工具设计 /78

第四节 设计色彩与服饰设计 /80
 一、设计色彩与服装设计 /80
 二、设计色彩与配饰设计 /84

设计课题：色彩构成原理在设计中的运用 /86
 一、训练目标 /86
 二、训练任务 /86

参考书目

基础理论篇

第一章 概述

早在混沌初开的洪荒时代，人类便开始对色彩有了懵懂的意识。远古祖先不断从大自然中汲取缤纷的色彩，形成了对色彩最初的情感意识。色彩是社会历史进程中不可或缺的构成形态，它与整个人类文明的发展相依相伴，与人类社会的政治、经济、艺术、科技、文化、宗教、民俗的发展有着密切的关系。色彩在人们的生活中扮演着功能与审美的双重角色，它不仅使人们生活的这个世界色彩斑斓，更重要的是色彩已经浸透着人们的精神世界。没有色彩的世界，一切似乎都会因失色而凝固。从东方与西方的色彩发展史中认知色彩学在人类社会中的嬗变，能为理清色彩发展脉络以及对色彩构成形态的综观认识带来新的契机（图1-1）。

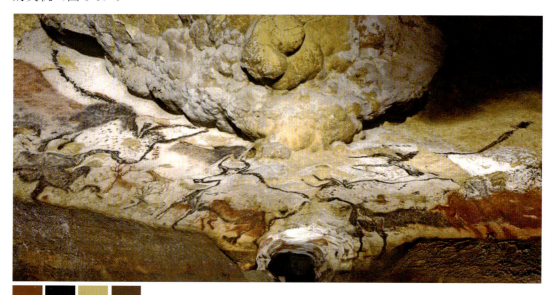

图1-1 西班牙阿尔塔米拉洞穴壁画（旧石器时代晚期）
壁画以赭红、黑、黄、紫为主基调，原始颜料取材于天然矿物，色彩古朴明丽，从中可以感受到祖先的生活状态。

第一节 色彩的发展历程

一、西方色彩的起源

从西方丰富的考古资料来看，原始人对色彩不仅已经具备了朦胧的审美意识，而且还有着非常复杂的社会动机。原始人类使用骨针，从植物汁液和矿物中提取天然的不溶性染料，模仿野兽皮毛的颜色和纹饰，在身体上刺画鲜明的兽类纹身、图腾纹样，有的是为了警示、令人恐惧，来证明自己的力量和勇气；或是一种部落的标识、原始信仰和护身，表示自己的归属；抑或是基于繁衍的目的，为了美化和装饰，从而吸引

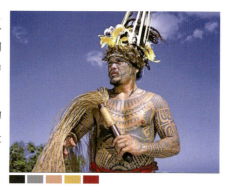

图1-2 萨摩亚部落土著纹身

异性的目光（图1-2、图1-3）。

西方艺术主要起源于古埃及文明。在古埃及和欧洲古代历史发展进程中，色彩艺术具有符号性的语义特征，具有服务于宗教和政治的特点。一些古埃及的壁画中，常运用赤、黄、绿、青、褐、白、黑等色调来表现。功能上，色彩被用来区分人的性别和统一事物的类别。例如，男子的皮肤均被描绘为褐黑色、女子为淡黄色或浅褐色；头发蓝黑色，眼圈作黑色，树木作绿色，草作浅绿色，谷物作黄色，体现了色彩最原始的符号性。在古埃及长达三千年的历史中，为着永恒的理念一直保持"正面律"程式化的构图和稳定不变的用色，以独特的文化视角和色彩语义诠释着古埃及法老王朝政治、社会各方面的生活场景（图1-4）。

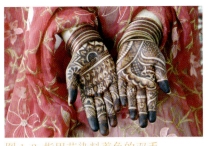

图1-3 指甲花染料着色的双手

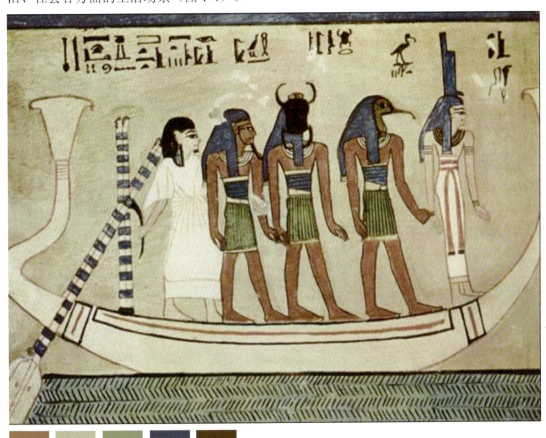

图1-4 古埃及壁画，以赤、黄、绿、青、褐、白、黑等色调为主

古代西亚、古希腊和古罗马的早期艺术都曾受到古埃及艺术风格的影响，古埃及艺术堪称世界艺术早期发展阶段最具典型意义的表现艺术。色彩作为一种符号性的叙述语言，有着深厚的历史和文化内涵，在世界文化艺术发展史上具有极为珍贵的历史价值和史料价值。古埃及文明在追求永恒的理念中从历史上遽然消逝，却在世界艺术史上留下永恒的古埃及色彩样式，影响了整个西方色彩的发展（图1-5）。

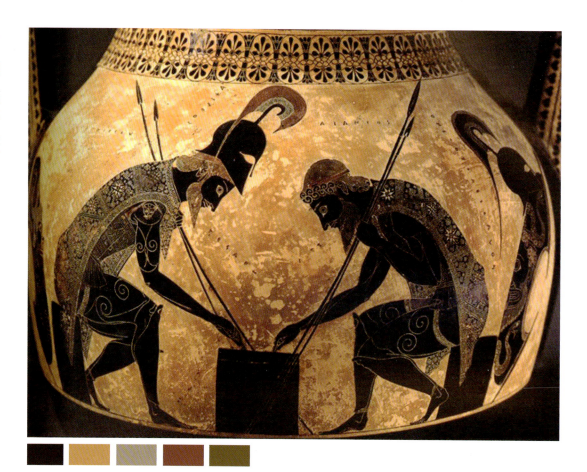

图1-5 古希腊瓶画,深受古埃及艺术样式和色彩的影响

二、中国传统色彩体系

中国传统的色彩体系建立于公元前五百多年的西周时期,是基于古代阴阳五行宇宙哲学观发展起来的,主要由青、赤、黄、白、黑五色构成,与五行中的木、火、土、金、水,五音中的角、徵、宫、商、羽,五味中的酸、苦、甘、辛、咸,五象中的直、锐、方、圆、曲,五方中的东、南、中、西、北,五情中的喜、怒、哀、乐、衰,五德中的仁、义、礼、智、信,五脏中的肝、心、脾、肺、肾相对应(图1-6)。

中国的五色体系最早赋予了色彩以象征性的社会阶级意义。始自周朝,赤、黄、白、黑、青五色被作为正色来象征身份。这五种色彩被用在贵族统治阶层的礼服上,而除此以外的其他色彩都被作为间色,用在普通的服饰色彩中,

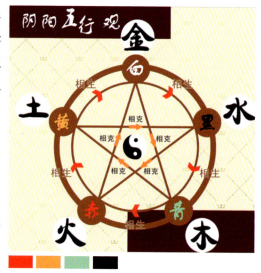

图1-6 中国阴阳五行观与传统五色体系

以示君与臣民有别、尊贵与卑贱之分,阶

层之间不容许亵渎僭越。每个朝代的帝王都有其所崇尚的色彩，据史料记载，自商至唐朝，历代所尚之色及相应的五行都有所不同（表1-1）。

表 1-1 历代尚色表

朝代	五德	尚色
商	金	白
周	火	赤
秦	水	黑
西汉	土	黄
东汉	火	赤
魏	土	黄
晋	金	黄
宋	水	黄
齐	木	黄
梁	火	黄
陈	木	黄
后魏	水	黑
北齐	木	黑
北周	水	黑
隋	火	赤
唐	土	黄

黑色在秦汉时期被定为尊贵的颜色，秦始皇宣扬自己有水德，而五行中水的代表色是黑，因此将黑色用于朝服和祭祀大典（图1-7）；黄色象征太阳、大地，唐朝的统治阶级则认为皇帝居于中原之中，按五方五行说属土，掌管大地，而土在五行中的代表色是黄，所以黄色就成了唐代帝王的专用色，代表着至高无上的皇权，民间禁用明黄色（图1-8）；明朝官服色彩中，一品至四品绯红色（图1-9），五品至七品青色；百姓穿着未经染色加工的本白色麻布衣服。中国传统五色体系的最初建立旨在为"礼"制与社会规范而服务（表1-2）。

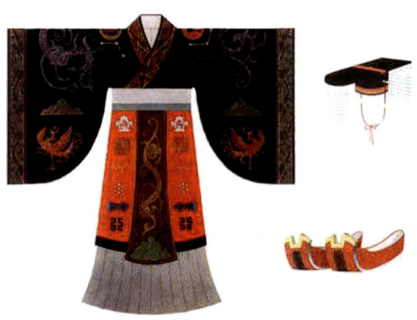

图 1-7 汉代皇帝冕服复原图，以黑色为主，代表至高无上

图 1-8 唐朝龙袍

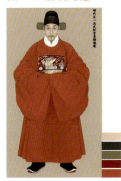

图 1-9 明代正一品武职官员朝服

表1-2 中国古代"品色服"制度，以服饰色彩表示等级地位

朝代 服 官职色	唐	宋	元	明	清
一品	紫	紫	紫	绯红	一律为石青或蓝色
二品	紫	紫	紫	绯红	
三品	紫	紫	紫	绯红	
四品	深绯	紫	紫	绯红	
五品	浅绯	绯红	紫	青	
六品	深绿	绯红	绯红	青	
七品	浅绿	绿	绯红	青	
八品	浅青	绿	绿	绿	
九品	浅青	绿	绿	绿	

　　五色体系也带有浓厚的宗教色彩，人们把代表光明的黄色作为佛教的主色，庙宇建筑的墙体使用黄色（图1-10），出家人的着装亦为黄色。红色代表着吉祥如意，黑白表示阴阳两极，青色代表重生与不朽。五色体系沿袭了几千年，主要用于社会礼仪、朝廷礼制、宗教礼制、礼乐关系等方面，具有浓厚的政治、宗教色彩。

图1-10 苏州寒山寺（始建于六朝时期），黄色为中国庙宇建筑主体色彩

第二节　色彩的概念与应用

一、色彩的概念

　　色彩是指能够引起色觉的部分，即可见光。色彩由无彩色和有彩色两个体系构成。尽管从物理学角度看，无彩色系不包括在可见光谱之中，但是从视觉生理学、心理学上说，

图1-11 生活中的无彩色系与有彩色系

图 1-12 北京新 PAGEONE 书店视觉设计

无彩色系具有完整的色彩性,理所当然是色彩体系中的一部分。无彩色系由白渐变到浅灰、中灰、深灰直到黑色,色彩学上称之为黑白系列。有彩色系是指包括在可见光谱中的全部色彩、它以红、橙、黄、绿、青、蓝、紫为其基本色。基本色之间不同量的混合、基本色与无彩色系之间不同量的混合所产生的千千万万种色彩都属于有彩色系列(图 1-11、图 1-12)。

色彩不是一个抽象的概念,而是和世界上每一个事物的材质肌理密切相关的重要因素。它是一种物理现象,却能够给人们带来无尽的情感体验。当然,人们对于色彩的知觉经验并不是孤立地、机械地记录在头脑中,它是对外部信息经过贮存、转换、分析等各种复杂的处理后,在头脑中逐渐形成的整体的把握。这不仅与局部的经验有关,还与整体的意识发生作用。由于人们长期生活在一个色彩缤纷的世界中,积累着许多视觉经验,一旦知

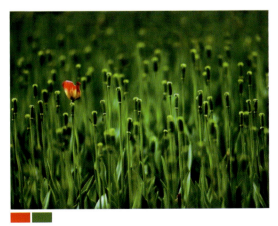

图 1-13 万绿丛中一点红

图 1-14 晴空万里、心旷神怡的景致

觉经验与外来色彩刺激发生呼应时，就会在人的心理上引起某种情绪。举例来说，在人们日常的生活经验中都会有这样一种对于色彩的共识：在一大片绿叶丛中，无论是多么繁密，人们总能轻而易举地发现一朵红花，哪怕是很小的一朵。即使距离遥远，尚且不能辨别出花朵的形状，红色总能在它的对比色中脱颖而出，这也就是色彩与色彩搭配所传递给人的强烈视觉信号（图1-13）。

在视觉感知中，色彩总是先于形状带给人们对于事物的第一感官印象，人们也总是被色彩的魅力所吸引。当人们身处在五彩斑斓的环境中，就会生出一种欢快、生机勃勃的情绪，让人心旷神怡（图1-14）；当人们野外郊游，正当兴致盎然之时，忽降暴雨，阴暗的环境难免心生失望。这些都表明了强明度、高饱和度和长波振动的色相可以引起神经的兴奋，反之则引起神经的低落（图1-15）。环境色彩对人们情感变化的重要影响显而易见。

图1-15 乌云密布、愁云惨淡的景致

二、色彩的应用

尽管色彩是一种客观的物理现象，但人类却从长期的生活经验中解读出了色彩所带来的独特的情感体验。凭借着个人的知觉，可以从色彩的视觉刺激中直接获得心理上的某种相关情绪，包括有彩色系与无彩色系在内的所有色彩都映射着一种情感信息。色彩的应用可以说无所不在，人们赋予人造产品以缤纷的色彩，使之能够迎合各类人群的情感需求。通过色彩的搭配，得到无限量的组合，也使各种产品的情感信号随着色彩微妙的变化和组合而更加迷人。色彩表情的丰富性或许只可意会、不可言传，就像世界上找不到两片相同的树叶，那么要对每一个色彩进行情感解析是无法做到的。于是，我们只能对色彩进行归类，

例如冷暖色、轻重色、有色与无色、对比色、中性色等多样化的分类方式，使色彩在应用中传递给人们的情感信息更为鲜明。在现代主义的建筑设计作品中，可以看到黑、白、灰色、金属色的大量应用，以体现现代主义所注重的高度功能主义与理性主义的特点（图1-16）。

西方著名美术理论家、现代艺术的重要人物康定斯基认为，"黑色意味着空无，像太阳的毁灭，像永恒的沉默，没有未来，失去希望。而白色的沉默不是死亡，而是有无尽的可能性"（图1-17）。

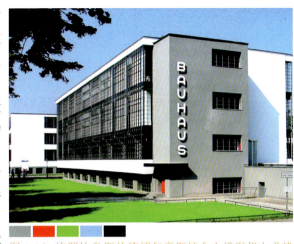

图1-16 格罗比乌斯的德绍包豪斯校舍主楼现代主义建筑经典作品（建于1926年）

黑白两色是极端对立色，然而有时又令我们感到它们之间有着令人难以言状的共性。白色与黑色都可以表达对死亡的恐惧和悲哀，都具有不可超越的虚幻和无限的精神，黑白又总是以对方的存在显示自身的力量。它们似乎是整个色彩世界的主宰。在中国，我们的祖先早在两千多年前就认识到了黑色与白色有着任何其他色彩都无法超越的深刻内涵。祖先认为黑白二色代表着整个色彩世界的阴极和阳极，太极图便是以黑白两色的循环形式来表现宇宙永恒的运动（图1-18）。

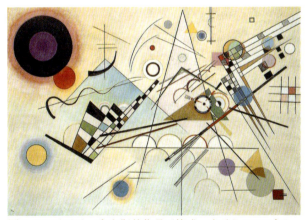

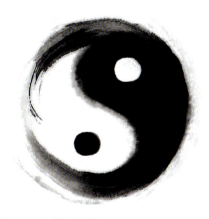

图1-17 瓦西里·康定斯基作品《构成·之八》（1923年），现存于古根海姆博物馆

图1-18 中国太极图

在配色体系中，最常被人们使用的是灰色系，这种中性、无情感特征的色彩系列依靠主体色来获取生命和不同的应用价值。例如，灰色与冷色搭配，能够显示出暖灰的色调；而与鲜亮的暖色搭配，则有冷灰的感觉，从而形成色彩搭配在视觉中的平衡，使一切色彩对比得到柔化（图1-19）。色彩的应用看似毫无固定的格式，无法用程式化的模式进行搭配，但色彩应用却是科学与艺术的结合体。它需要凭借设计师、艺术家的生活经验、内在感知与丰富的想象力来表达某种情感目的。微妙的色彩搭配与应用可以给予事物或是富丽奢华、庄严肃穆、朴实典雅、清新脱俗、时尚动感等多样化情感。

图1-19 中性灰色在暖色环境中呈现冷灰色调，中性灰色在冷色环境中呈现暖灰色调

三、色彩的研究目的

人类生活在一个缤纷的世界里，每一种色彩都具有一定的内涵。从社会文化层面来看，色彩可以代表某一地域、民族、国家的整体风貌。例如，在藏族文化中，由于受到地理环境和宗教文化的影响，在人们的印象中藏族是一个浓妆重彩的民族，黑色是大山、白色是雪、纯蓝是天空、绿色是松石、黄色与红色组合成庙宇的色彩（图1-20）。蓝色、灰色、绿色可以象征着欧洲民族的理性、秩序、静穆、典雅的个性（图1-21）；以墨西哥民族为代表的南美洲民族具有热情奔放、活泼浪漫的个性，可以用紫色、蓝色、黄色、褐色、米色来呈现视觉印象（图1-22）。除此以外，色彩还可以用来表达一种味道、一种情绪、一种音乐风格、一种季节、一种气候，在色彩应用中体现出的情感因素是无所不在的。不同国家、地区、民族、宗教信仰、文化、风

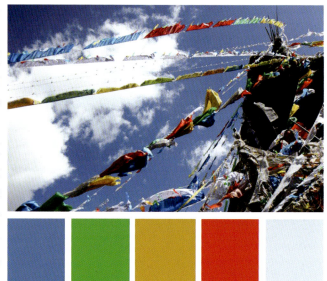

图1-20 西藏色彩印象

俗决定了各类族群对于色彩的偏好和禁忌会存在差异。同时，性别、年龄、个性等因素也会决定不同的人对色彩的喜好也会有不同。色彩的研究不能脱离了客观的现实、地域和环境的要求，不能忽视性别、年龄的差异，要尊重使用者的民族信仰与传统习惯，这样色彩的应用才会更加满足人们的要求，之于设计工作，受众群才会更满意。

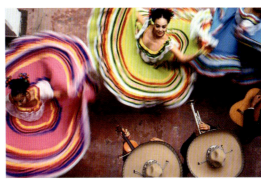

图 1-21 欧洲城市色彩印象　　　　　　　　图 1-22 南美洲国家色彩印象

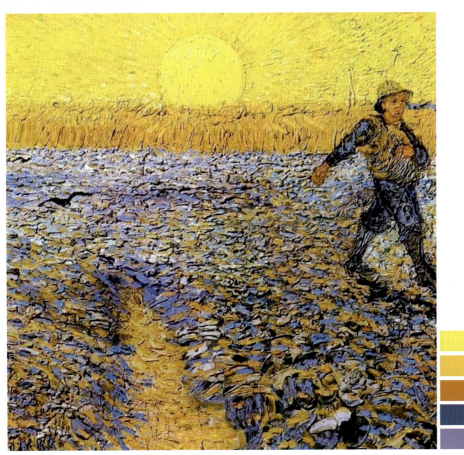

图 1-23 梵高《阿尔的太阳》
　　　　黄、蓝高纯度对比色的运用表现出画家将满腔的生活热情寄托在画笔之中

从艺术家的视角来研究色彩，一方面要了解客观世界色彩应用的规律，另一方面要在色彩规律的基础上来建构内在的色彩世界，表达艺术家的情感（图1-23）。在绘画发展史上，每一个重要的艺术转向都与色彩的研究密切相关。从古希腊开始，人类就开始探索色彩世界的奥秘，色彩理论家从视觉经验和科学实验的两条研究路径中，系统阐述了色彩现象的起因、规律以及色彩关系的种种原理。这些色彩研究不断塑造和改变着人类的色彩感知，对绘画色彩表现在思想和技术上产生了重要影响。设计师们长期以来也在寻找各自的色彩应用体系，用来理解和处理色彩的复杂性，即如何利用调色盘中的颜料来混合所需的色彩，色彩之间又是如何在视觉上相互作用的。

在艺术设计领域当中，色彩的研究更为广泛。从视觉传达设计到环境艺术设计、产品设计、服饰设计，任何一项设计都离不开色彩，任何一项设计又都有其不同的艺术特征与风格表达。色彩的设计在保持自身特征的同时，也要兼顾设计对象的功能与形式的定位。色彩应用的广泛性决定了色彩会给人们生活的方方面面，尤其给人的情感带来巨大的影响。在色彩的视觉经验中，不恰当的色彩搭配不但会影响人们正常的工作和生活，还会造成用户、观赏者等色彩受众不良的心理感受。色彩在设计中的应用显得尤为重要，可以说任何设计都离不开色彩的设计，色彩应用的好坏都将影响作品的审美表达和人们对作品视觉方面的第一感知。

课堂思考与讨论

1. 结合自己的专业，谈谈色彩在艺术设计中的重要性，结合设计案例进行说明。
2. 结合本地文化历史特色，谈谈能够代表本地区、本民族的色彩有哪些，概括这些色彩的象征意义。

第二章　色彩的基本原理

色彩构成设计是艺术设计专业的基础课程。在设计实践中，色彩的应用极为广泛，包括视觉传达设计、环境艺术设计、产品设计、服饰设计等诸多领域。在表现形式上，设计色彩不以真实地再现自然为目的，而是从研究自然形态入手，获取客体的本质特征，超越客体的外在表现形式，提高色彩表现力，能够为今后的专业设计的学习打下基础。

第一节　光与色彩的关系

一、光是色彩感知的前提

色彩是光进入眼中刺激视神经，通过大脑视觉中枢的传达，生成的感觉。光是人们感知色彩的必要条件，正是因为有了光才能感觉到色彩。人的眼睛大概可以辨别750万种色彩。但是在昏暗的夜晚，它的辨别能力就会下降。随着光种类的不同，看到的色彩也不同。

1666年，英国物理学家牛顿做了一个著名的实验，他

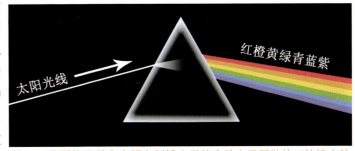

图 2-1　英国物理学家牛顿在剑桥大学的实验室里所做的三棱镜实验

用三棱镜将太阳白光分解为红、橙、黄、绿、蓝、靛、紫七个色带，由此推论出太阳的白光是由七色光混合而成。白光通过三棱镜的分解叫作色散，自然现象彩虹就是许多小水滴为太阳白光的色散，各色波长为：红色660、橙色610、黄色570、绿色550、蓝色460、靛色440、紫色410（单位：纳米）。由这个实验，牛顿揭开了光色原理，光线通过棱镜，白光被折射成可见光谱，按彩虹的颜色顺序排列。色彩是光的属性，光的波长不同，呈现的色相也不同。红色物体之所以为红色，是因为红色物体表面反射红光，吸收所有其他波长的光线（图 2-1、图 2-2）。

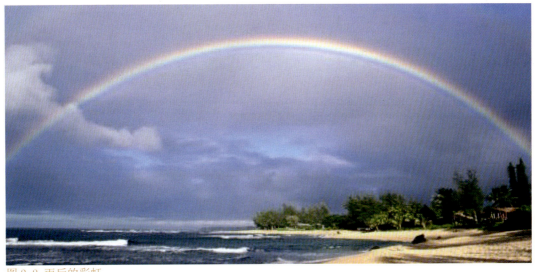

图 2-2　雨后的彩虹

二、光谱中的可见光

人眼能看见的光线称为可见光,在整个光谱中只占一小部分。能看见的不同波长的光线合起来感觉是白光,分解开来就成为不同波长的色相。可以说,色相是可见光波的外表。在可见光谱中,红色光的波长最长,它的穿透性也最强。色光三原色为红色、黄色与绿色。在可见光谱范围之外存在着的光线,称为不可见光谱。超长光波的红外线与过短光波的紫外线是人肉眼看不见的。红外线超出可见光谱末端红光的范围,可以通过夜视技术显示出来;紫外线波长较短,是位于紫光以外的高能光波(图2-3)。

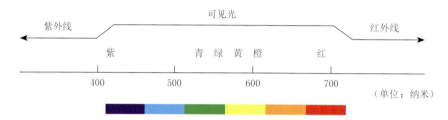

图2-3 人眼可见光在整个光谱中占据一小部分

第二节 色彩的属性

一、物理属性

色彩本身并无生命,但它是大自然中最奇特的现象。就像对各种事物的经历与体验有着主观感受一样,色彩能直接影响我们的情绪以及对色彩的感知。其中一部分感知源于人类视知觉的自然反应,甚至无需训练或理解,就会有共同的感应,这是色彩的物理属性。红色、蓝色会给人不同的温度感,这是因为颜色的刺激甚至会干扰脑电波,脑电波对红色的反应是跳动,对蓝色的反应是平稳。色彩的冷暖感觉是色彩物理方面的印象,

图2-4 火红的辣椒带来的温暖

图2-5 阿尔卑斯山区蓝色的自然环境带来清凉静谧的感受

也是心理暗示而产生的一种非客观印象（图2-4、图2-5）。

二、心理属性

色彩的心理属性是设计家可利用的手段之一。据说，1940年纽约码头工人因搬运太重的弹药箱而举行大罢工，后经色彩学家贾德教授出的主意，将弹药箱的深绿色改成浅色，搬运工人错感弹药箱变轻了，于是停止了罢工（图2-6）。色彩的运用不仅要考虑到色彩自身的审美，还要考虑它带给人们心理影响。

图2-6 弹药箱色彩深浅造成的视觉感受上的重与轻

人们对于色彩的感觉会随着年龄、性别、性格、情绪、地理、环境、经济、文化、社会等因素，产生个别或群体的差异，这种差异形成不同的色彩心理反应，是色彩的心理属性。对于一种色彩，我们可能会产生亲近感或者抗拒感，它可以令人情绪激动、振奋，抑或平缓或焦虑，我们对其所做出的反应，不是单纯的视觉或者理性分析的结果，而是先天本能和后天培养的产物。例如黄蜂的斑纹或者建筑工地的警示牌呈现的黄色和黑色具有警告危险的作用，又如白色在一种文化中用于婚礼，在另一种文化中则用于葬礼。可以说，如果忽略色彩对心理的潜在影响，任何对色彩现象的研究都只能是纸上谈兵（图2-7～图2-10）。

图2-7 大自然的警示色

图2-8 建筑工地的警示牌

图2-9 西方社会象征纯洁的白色婚纱　图2-10 古代的白色素服

第三节　色彩的三要素

色彩的三要素是指色彩的明度、色相（色调）、纯度（饱和度），也被称为色彩的色

度。人眼看到的任一彩色光都是这三个特性的综合效果，其中色相与光波的波长有直接关系，明度和纯度与光波的幅度有关。色彩的三要素能够精确地传递我们看到的色彩信息，帮助我们分析、辨别千变万化的色彩。

一、色相

色相（Hue）简写为 H，表示色的特质，是区别色彩的必要名称。色彩是物体上的物理性光反射到人眼视神经上所产生的感觉。颜色的差别是由光的波长的长短所决定的，色相指的是这些不同波长的色的情况。

色相起源于以彩虹色彩顺序排列的可见光谱，例如红、橙、黄、绿，依次类推。其中，波长最长的是红色，最短的是紫色。把红、橙、黄、绿、蓝、紫和处在它们各自之间的红橙、黄橙、黄绿、蓝绿、蓝紫、红紫这 6 种中间色，共计 12 种色作为色相环。如果说，明度是色彩的骨骼，色相就像色彩外表的华美肌肤，色相体现着色彩外在的性格，是色彩的灵魂。色相和色彩的强弱及明暗没有关系，只是纯粹表示色彩相貌的差异。

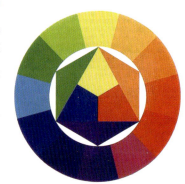

伊顿色相环，又称十二色相环，是瑞士著名画家约翰内斯·伊顿所设计的。这一色相环直观地展示着色彩规律，把原本复杂的东西简化得十分通俗，比较适合初学者使用。它由红黄蓝三原色开始，两个原色相加出现间色，再由一个间色加一个原色出现复色，最后形成色相（图 2-11）。

图 2-11 约翰内斯·伊顿的色相环

二、明度

明度（Value）简写为 V，表示色彩所具有的亮度和暗度，即是色彩的强度和色光的明亮程度。所有颜色都有明与暗的层次差别，即"黑""白""灰"。不同的颜色，反射的光量强弱不一，因而会产生不同程度的明暗。（图 2-12）

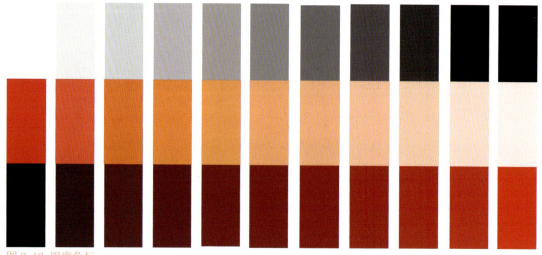

图 2-12 明度色标

计算明度的基准是灰度测试卡，在 0～10 等间隔的排列为 9 个阶段。色彩可以分为有彩色和无彩色，在无彩系中，明度最高的色为白色 10，明度最低的色为黑色 0，中间存在一个从亮到暗的灰色系列。在彩色系中，黄色为明度最高的色，紫色为明度最低的色。任何一种纯度都有着自己的明度特征，每种色各自的亮度、暗度在灰度测试卡上都具有相应的位置值。彩度高的色对明度有很大的影响，不太容易辨别。在明亮的地方鉴别色的明度比较容易，在暗的地方就难以鉴别（图 2-13～图 2-15）。

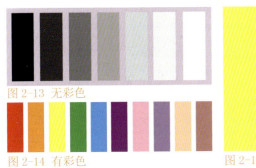

图 2-13 无彩色

图 2-14 有彩色

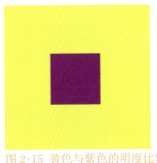

图 2-15 黄色与紫色的明度比较

明度在三要素中具有较强的独立性，它可以不带任何色相的特征，通过黑白灰的关系单独呈现出来。中国画以墨的浓淡干湿和变幻的笔势构成气韵生动的明暗对比，没有彩色的呈现，但具有生动的表现魅力，形成"淡墨如梦雾""黝黑如椎碑"的各具风采的独特的墨色审美形式，借助的就是明度的变化规律。明度适于表现物体的立体感及空间感。明度是画面的骨骼，决定整个画面的结构（图 2-16）。

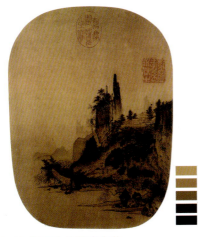

图 2-16 国画中的明度变化
　　　　朱锐《山阁晴岚图》（宋）

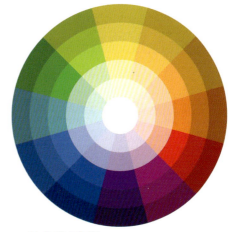

图 2-17 纯度明度色圈
每一色相到圆心的距离表示纯度的渐变，如在色相和明度不变的情况下加入白色，鲜艳度会随之降低

三、纯度

纯度（Chroma）简写 C，指的是色彩的鲜浊程度，即，色的饱和度、彩度，它取决于一种颜色的波长单一程度。有彩色的各种色都具有纯度值，无彩色的色的纯度值为 0，区别有彩色的颜色纯度高低的方法是根据这种色中含灰色的程度来进行计算的。纯度由于色

相的不同而不同，而且即使是相同的色相，因为明度的不同，纯度也会随之变化的。在色相、明度不变时，颜色会因为纯度变化而变化。譬如红色系中的橘红、朱红、桃红、曙红，纯度都比红色低，混入白色，鲜艳度降低，明度提高（图2-17）；混入黑色，鲜艳度降低，明度变暗；混入明度相同的中性灰时，纯度降低，明度没有改变。

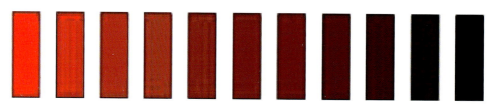

图2-18 纯度色标

纯度体现了色彩内在的性格。同一色相，即使纯度发生了细微的变化，也会立即带来色彩性格的变化。任何色彩的纯度变化了，明度也随之变化，但明度和纯度的变化不一定成正比。纯度最高为红色，黄色纯度也较高，绿色纯度为红色的一半左右（图2-18）。

在绘画和设计作品的创作过程中，我们可通过色相、明度、纯度等构成因素来表示色彩的远近、前后关系。明度高的颜色有靠前的感觉，明度低的颜色有靠后的感觉；暖色有靠前的感觉，冷色有靠后的感觉；高纯度色有靠前的感觉，低纯度色有靠后的感觉（图2-19）。

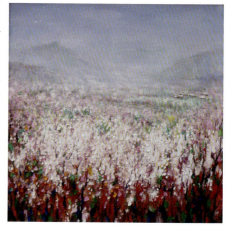

图2-19 王伟油画作品《梅花山印象》
绘画作品中色彩远近关系的表达

第四节　孟塞尔色立体

为了明确色彩之间的关系和相互作用，色彩体系逐步发展建立起来。伊萨克·牛顿首先创建了色相环用以解释色彩关系，建立色彩体系。这种色相环是将可见光谱的两端闭合的模型，所有衍生的色相环基本上都是采用这种色相排序。色相环是解释色彩关系最简单、最易懂的形式，是其他更为复杂精细的色彩系统的基础。

色立体是将色彩的三要素配置在三维空间的立体柱上，任何一种色彩在色立体上都能找到自己的位置，同时也能根据它所标定的数值给它安排位置。最初的色立体是由德国科学家栾琴（Philipp Runge）发明的。

孟塞尔色立体是由美国教育家、色彩学家、美术家孟塞尔（A.H.Munsell）创制的颜色描述系统，至今仍是标色法的标准。孟塞尔色立体的标色法是：Hue（色相）缩写为H，Value（明度）缩写为V，Chroma（纯度）缩写为C。NV即无彩色，缩写为N，W表示理论上的纯白，B表示理论上的纯黑（图2-20）。

孟塞尔色立体的中心轴柱，即南北轴表示明度（Value），分黑、白、灰11个等级，

0级在轴柱的底端，表示理论上的纯黑，10级在轴柱的顶端，表示理论上的纯白，除0和10两级外，中间从下而上，由暗至明分9级灰。包围轴柱的四周，即经度表示色相（Hue），是等距离分布的20片色相页，20片色相页代表20种色相色，它们是根据心理五原色红、黄、绿、蓝、紫制作出来的，也就是说，色立体一周均分成五种主色和五种中间色；10个主要的色相是：R（红）、YR（红黄）、Y（黄）、GY（黄绿）、G（绿）、BG（蓝绿）、B（蓝）、BP（蓝紫）、P（紫）、RP（红紫），

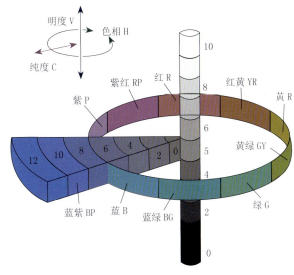

图 2-20 孟塞尔色立体

相邻的两个位置之间再均分10份，共100份。距轴的距离表示色调的纯度（Chroma），其数值从中间（0）向外随着色调的纯度增加，没有理论上的上限。

如果看到标有"Munsell 3R 5/12"字样的颜色，根据这个标号可以在色立体上找出它来。R是红色英文缩写，3表示红色色相的层次，在第3号红色相页上，5表示红色的明度，12表示红色的纯度。

孟塞尔所创建的色彩体系结构是用立体模型来表示颜色的一种方法，它是一个类似球体的三维空间模型，把物体各种表面色的三种基本属性，色相、明度、饱和度全部表示出来。以颜色的视觉特性来制定颜色分类和标定系统，把各种表面色的特征表示出来。孟塞尔色立体有助于对色彩进行完整的逻辑分析，方便艺术家、设计师、印刷技术人员的使用。当前国际上已广泛采用孟塞尔颜色系统作为分类和标定表面色的方法。

第五节　色彩的特征

色彩的视觉特征与情感特征是其最基本的特征，是色彩设计的基础。从设计的角度把握色彩，进行色彩调配，成功实现色彩的使用，并不是感知色彩这样简单。这需要具有色彩搭配的理论指导，需要在色彩应用的实践创作中积累经验。

一、色彩的视觉特征

色彩的视觉特征包括对比与调和。对比是色彩最基本的存在形式，调和与对比是相互依存的对立统一体，没有对比的调和是含混、单调的，没有调和的色彩对比是生硬的。凡是优秀的设计作品，其色彩无论是丰富多彩，还是简洁单纯，最终色彩调和的视觉效果都是它们的共性。色彩调和能够将有明显差别的色彩，或不同的对比色组合在一起，给人以不带尖锐刺激的和谐与有美感的色彩关系。

1. 色彩对比

色彩不是孤立的，只有存在于对比关系中，色彩方能显现出彼此间的价值，正确表达其形象功能。在艺术设计作品中，任何色彩都是在对比的状态下存在，只要出现两种或两种以上的颜色并置，就会有对比。色彩对比类型丰富多样，我们可以从以下几个方面了解：色彩的同时对比与连续对比、色彩的三要素（色相、明度、纯度）对比、色彩的冷暖对比、色彩的面积对比。

（1）同时对比与连续对比

同时对比与连续对比都属于色彩的视觉特征，两种对比的色彩效果都是视觉生理作用所造成的，只是它们发生的时间条件不同。在同时对比中，色相的差异很容易辨别，而连续对比中的色相差异就不容易区分了。连续对比最明显的特征是对比的两种色彩具有色彩的不稳定性，视觉残像中幻象便是连续对比的视觉作用。

① 同时对比

同时对比是指同一时间、同一空间下颜色的对比效果。色相对比、纯度对比、明度对比都属于同时对比类型中的一种。同时对比会使相邻比较的两色互为加强或改变原来的色性。比如，红色和绿色放在一起，红色显得更红，绿色显得更绿。高纯度色与低纯度色对比时，高纯度色更鲜艳，低纯度色更暗淡。互为补色的颜色放在一个空间内对比，会使两色的纯度增高。无彩色系与有彩色系对比时，有彩色系不受影响，无彩色系的黑、白、灰色通常向有彩色底色的补色方向变化。

同时对比使色彩的色性发生变化：同一橙色在红色底色中比在黄色底色中显得明亮；同一灰色在不同的底色上时，会偏向环境底色的补色味，在蓝色底色中偏橙味，在橙色底色中偏蓝味；含灰色的绿色在绿色底色中偏暖，在灰色底色中却被同化（图2-21、图2-22）。

② 连续对比

连续对比是指在不同的时间条件下，或者在时间运动的过程中，需间隔一段时间才能先后看到的两种颜色产生的色彩对比，是不同颜色刺激之间的对比。当人眼先注视

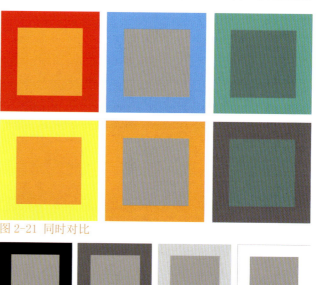

图2-21 同时对比

图2-22 同明度的灰色在不同明度背景中产生的对比效果

一种颜色产生色适应后，紧随着再注视第二种颜色，由于视觉残像的影响，这时色彩感觉会产生一定的变化，连续对比使后见色的感受变为先见色的补色。例如，当长久注视一块红色，之后再看周围的东西都会偏绿味；当在暖光环境中，突然来到白光环境，会感觉发冷。这种视觉残像属于色彩的连续对比现象。掌握色彩的连续对比规律，设计师可利用其加强视觉传达的印象，或用于减缓某种长期凝视下造成的视觉审美疲劳。

（2）色彩的三要素对比

① 色相对比

色相对比是指因不同色相之间的差别形成的色彩对比。在色相环上可以非常直观地观察色相对比，色相环上任意两种颜色或多种颜色在比较中都能够呈现色相的差异，形成色彩对比的现象。色相在色相环上距离的远近决定色相对比的强弱。色相对比根据色相环上两色之间的距离，分为以下四种对比形式：

a. 类似色对比

类似色对比即在色相环上距离 45 度左右的色相进行对比，是色相差异的较弱对比（图2-23）。类似色色相位置较近，色味接近，像红与橙、橙与黄、黄与绿、绿与青、青与紫、紫与红等都属于类似色。类似色对比，色相感单纯、柔和，容易统一调和，也易产生单调、平淡的感觉。因此，在色彩搭配运用中，类似色对比常被作为调和的因素，可以利用类似色对比的方法把对比中的各种颜色统一起来，在与其他色相对比中起到缓冲的作用。在色

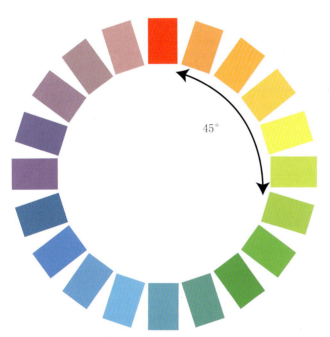

图 2-23 类似色对比

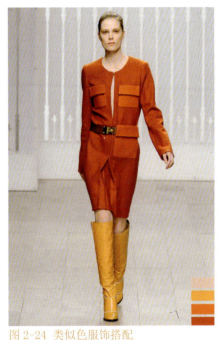

图 2-24 类似色服饰搭配

彩使用中，类似色对比适合在明度和艳度上略做调整，或增加小面积的点缀色，丰富颜色的变化以弥补色相感的不足（图 2-24～图 2-26）。

b. 邻近色对比

邻近色对比即在色相环上距离 90 度左右的相邻两组颜色群体范围内的对比，是色相的次弱对比，可稍微弥补类似色对比差异较小的不足（图2-27）。像红与紫色域、紫与蓝色域、

图 2-25 色相对比练习 1

图 2-26 色相对比练习 2

蓝与青色域、青与绿色域、绿与黄色域、黄与橙色域、橙与红色域之比。两组色域距离越远，色差越大，对比差异性越强。虽然邻近色色相感比同类色对比、类似色对比的色相感差别明显而丰富，但仍能够使整体保持统一、和谐、柔和、雅致、耐看等优点，在色彩使用中容易取得较好的效果（图2-28、图2-29）。

c. 对比色对比

对比色对比即在色相环上距离135度左右的颜色区域对比，对比性质介于邻近色对比和补色对比之间，是色相的次强对比（图2-30），如黄与红、红与蓝、蓝与绿等色相对比。对比色对比较之邻近色对比色彩差感明显，对比效

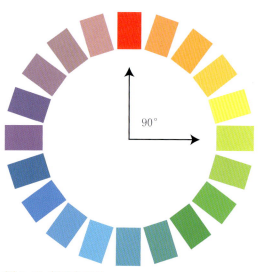

图2-27 邻近色对比

图2-28 王伟油画作品《晨》
大量使用邻近色，画面柔和

图 2-29 邻近色对比练习

果明快，变化丰富，容易使人兴奋，也易造成视觉上的疲劳，同时也因为这种对比色的色相个性鲜明，在画面上比较难以统一，所以在色彩使用中应注意采用色彩调和的方式使其在变化中统一起来（图 2-31）。

d. 补色对比

补色对比即在色相环上距离 180 度左右的颜色区域对比，比对比色对比更加完整、丰富而强烈，是色距最长、视觉效果最强的色相对比。（图 2-32）如红与青、青绿，黄与青

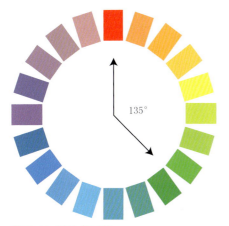

图 2-30 对比色对比　　　　　　图 2-31 对比色对比——草莓

紫，绿与红、紫红等色相对比。补色对比会使其他所有色相对比都显得对比不足、不够丰富，只有补色对比才能满足视觉的全色相刺激的习惯性要求。在我国传统装饰艺术中，民间年画、织锦、刺绣、陶器等都能看到补色对比，它们色彩艳丽，充满浓郁的传统特色（图 2-33）。补色对比组成的色彩关系，给人留下鲜明、强烈、充实、跳跃、运动的感觉。另一方面，补色对比也会产生不安定、不协调、过分刺激，甚至原始和粗俗的视觉感受。因而，补色对比运用的难处在于如何使其恰到好处，华而不浮，产生协调美感。在色彩使用中，尽量让一种色相作为主导，少量使用其他色相作为辅助，保持色彩鲜明强烈的同时，减弱色彩刺激感，

图 2-32 补色对比

确保主调色的统一性（图 2-34～图 2-36）。

② 明度对比

明度对比是指色彩明暗程度的对比，也称黑白度对比。光照射物体产生的反射率和不同波长的光线给人不同的视觉刺激，这两个因素确定色彩的明度值。色彩的空间关系主要

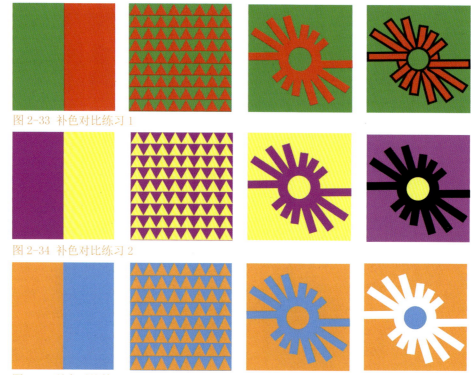

图 2-33 补色对比练习 1

图 2-34 补色对比练习 2

图 2-35 补色对比练习 3

图 2-36 传统年画中的补色对比

依靠明度对比来体现。黑白画、黑白照片没有色彩的魅力，但也具有生动的表现力，借助的就是明度的变化规律。无彩色的层次与明度是易于区别的，可以从色立体中央的明度轴来分析纯粹的明度变化。每一种颜色都有自己的明度特征。饱和的紫色和黄色，一个暗，一个亮，当它们放在一起对比时，视觉上不仅能分辨出它们的色相不同，还会明显地感觉到它们之间有明暗的差异，这就是色彩的明度对比。明度差别越大，对比越强，刺激越强，反之越弱。

根据不同的明度对比分为九层阶、三区域：高明度区域、中明度区域、低明度区域（图 2-37、图 2-38）。

高明度区域的视感特点为：明亮、轻快、优雅、寒冷感。

中明度区域的视感特点为：沉稳、浑厚、柔和、稳定感。

低明度区域的视感特点为：沉静、厚重、忧郁、黑暗感。

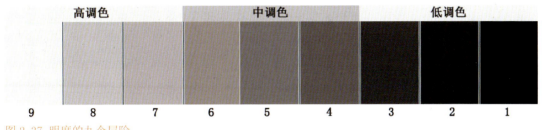

图 2-37 明度的九个层阶

高明度

低明度

图 2-38 明度三区域

在明度对比中。明度对比的强弱，决定于色与色之间明度差别的大小。明度差别越大，对比就越强；明度差别越小。对比就越弱。因而，明度差别在三度以内的色，属于明度的弱对比，称为短调。明度差别为三至五度的色，属于中对比，称为中调，明度差别在五度以上的色，属于明度的强对比，称为长调。以这种方法来划分，明度对比可主要分为以下九种不同的明度调子（图 2-39）。

a.高长调

以大面积的高调色为基调，配合小面积的低调色，形成强烈的明暗对比效果。由于反差大，如 10：8：1，其中 10 为浅基调色，面积应大，8 为浅配合色，面积也较大，1 为深对比色，面积应小。该调对比强、形象的清晰度高，具有积极、刺激、明快、活泼的视觉

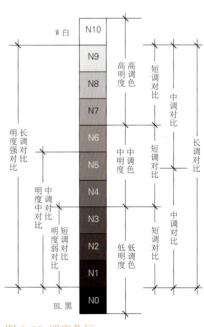

图 2-39 明度色标

效果（图2-40）。

b. 高中调

以大面积中等明度的色彩为基调，配合以高明度色，配色的明度位于明度色标的上半部。比高短调丰富、明快。又不及长调强烈刺激，具有层次变化丰富、视感柔和的效果。

c. 高短调

以大面积的高调色为基调，配合明度差别小的色。形成高调的弱对比。由于色彩间的明度差别小，因此形象的清晰度较低，也因此会产生明亮、柔和的效果。

d. 中长调

以大面积的中调色为基调，配合高调色与低调色，形成中调的强对比。中长调具有丰富、厚重、有力、强壮的色彩效果，是男性化的色彩表现。

高长调　　　　　　高中调　　　　　　高短调

中长调　　　　　　中中调　　　　　　中短调

低长调　　　　　　低中调　　　　　　低短调

图2-40 明度九调（单色构成）

e. 中中调

中中调是大面积的中性色，配上小面积的中性色加上明度、纯度变化的色彩。

以大面积的中调色为基调，配合以明度、纯度变化的色彩，形成中调的中间对比，具有温和、静态、舒适的色彩效果。

f. 中短调

以大面积的中调色为基调，配合以明度差别小的色，形成了中调弱对比。中短调的形象清晰度低，可形成朦胧、含蓄、梦幻般的色彩效果。

g. 低长调

以大面积的低调色为基调，配合小面积的高调色，形成明度的强对比。低长调明度差别大，清晰度高，刺激性强，但与高长调相对，又因大面积的低调色而显示出压抑和爆发性的力度感，并具有不安定、苦闷的感情色彩。

h. 低中调

以大面积中等明度的色彩为基调，配以低明度色，整个明度调子是明度色标的下半部分。中间低短调具有明快、厚实、沉着的色彩效果。

i. 低短调

以大面积的低调色为基调，配合明度差别小的色，形成明度的弱对比。由于色与色之间的差别小，又是低调色，所以使人产生忧郁、沉寂、静止不动的感觉。

总之，长调对比明快、强烈；短调对比柔和、含蓄。使用高调色会产生柔软、愉快、辉煌、轻的效果；使用低调色会有朴素、迟钝、寂寞、重的感觉；使用明度调子时，必须注意的是明度调子限制了高纯度色的使用范围。在孟塞尔色立体中，任何一个纯色都和明

度色标相对应。换句话说，任何一个纯色在明度色标上都有一确定的位置，当一个色的明度改变后，其纯度也随着发生变化。对照孟塞尔的明度色标就可以看到，在高色调中，黄色和黄绿色为纯色相，在低调色中，蓝紫色为纯色相，而中间色调的纯色相对较多。因此，了解一个纯色的明度，会给配色带来便利（图2-41）。

③ 纯度对比

纯度对比是指一种颜色的鲜艳度取决于这一色相发射光的单一程度。鲜艳的红色与含灰的红色并置在一起，能比较出它们在鲜浊度上的差异。不同的颜色放在一起，它们的纯度对比也是不一样的。纯红和纯绿相比，红色的鲜艳度更高；纯黄和纯黄绿相比，黄色的鲜艳度更高。当其中一色混入灰色时，视觉也可以明显地看到它们之间的纯度差。黑色、白色与一种饱和色相对比，既

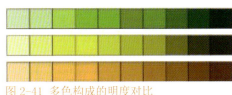

图2-41 多色构成的明度对比

包含明度对比，亦包含纯度对比。在色立体中，表层颜色是纯度最高的颜色，纯度的差异由与圆心的距离决定的，越向圆心纯度值愈低，反之愈高。当一种纯度高的鲜艳的颜色，混合白色、黑色、灰色或补色之后，其色彩鲜艳度就会失去原有的光彩，色味改变。这种鲜艳色与混合后得出的颜色之间的对比就是纯度对比（图2-42）。

鲜艳的颜色并置会互相排斥，甚至互相削弱，结果不但不鲜艳，还会有杂乱眩晕之感。纯度对比意在降低纯度的色调，灰色调的介入，使鲜艳的色彩形成亮点，这是纯度对比产生的动人之感。当然，相对色彩的明度对比、色相对比来说，纯度对比感受相对要弱（色彩明度对比的力量要比纯度对比大几倍）（图2-43～图2-45）。

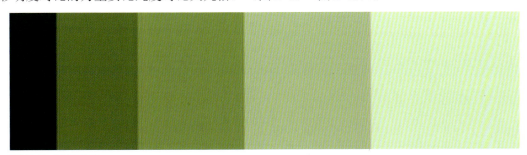

图2-42 纯度对比

色彩的纯度对比可分为高纯度、中纯度、低纯度三种基调。

a. 高纯度

高纯度对比调性强烈、鲜艳，色相感强，会出现鲜艳的更鲜艳，浑浊的更浑浊的现象，画面对比明朗、富有生气，色彩认知度较高，常被运用于儿童用品的配色中。

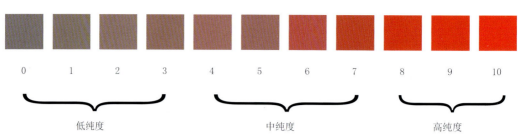

图 2-43 高纯度、中纯度、低纯度

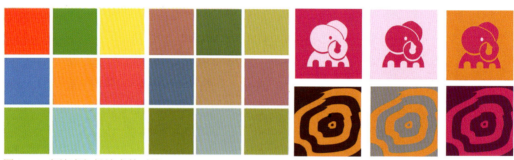

图 2-44 高纯度与低纯度的对比　　图 2-45 纯度对比练习

b. 中纯度

中纯度对比调性温和、雅致、稳重，画面含蓄而丰富，主次分明，整体视觉效果最和谐。

c. 低纯度

低纯度对比调性宁静，但缺乏力度，画面视觉效果比较弱，形象的清晰度较低，适合长时间近距离观看。

（3）冷暖对比

冷暖对比是指因色彩感觉的冷暖而形成的一种色彩对比关系。色彩的冷暖感是由物理、生理、心理以及颜色本身等综合因素决定的，是人类长期的生活经验与条件反射所产生的对外界视觉现象的反映，冷暖对比使视觉变成触觉的先导。每当到了炎热的夏天，坐在大树的绿荫下，我们会感受到一丝凉爽，或是寒冷的冬季，看到橙色的火焰，我们会感受到温暖，这就是色彩带给人们的温度：以红色、橙色、黄色等暖色为主所构成的暖色基调往往给人以温暖、热烈、刺激、活力、喜庆、紧张、危险的视觉感受；而以蓝色、青色、白色等冷色为主所构成的冷色基调给人以冰冷、冷静、和平、可靠、安全的视觉感受（图2-46）。

图 2-46 季节的色彩

在冷暖对比关系中，红色和橙色对比时，红色会比橙色冷，因为橙色的补色——青色的介入，把红色引向紫色的一方，使之带有了紫色味，从而感觉上偏冷。同样，绿色与青色对比时，绿色会有暖感，因为青色的补色——橙色的介入，使绿色带了橙色味，感觉上暖些（图2-47）。

① 色相对冷暖对比影响

人们对一部分色彩产生温暖的感觉，对另一部分色彩产生寒冷的感觉，这种感觉的差异，主要体现在色相的特征上。在色相环里，最暖的颜色为红橙色，称为暖极，最冷的颜色为蓝色，称为冷极，橙色与蓝色正好互为一对冷暖补色对比，这两色之间依次为暖色、中性微暖色、中性微冷色、冷色，冷暖对比也是色相对比的又一种表现形式（图2-48）。冷暖对比产生美妙、生动、活泼的色彩感觉。冷色与暖色能产生空间效果，暖色有前进感和扩张感，冷色有后退感和收缩感。

图2-47 王伟水粉作品《秋色》
冷暖对比，画面中红色偏冷

② 明度对冷暖对比影响

受明度的影响，白色反射率高，会使色彩偏冷；黑色吸收率高，会使色彩偏暖；灰色（明度5）为中性色。暖色加白降低了温度，使之向冷色转化；冷色加白提高了温度，使之向暖色转化。暖色加黑降低了温度，使之向冷色转化。而无论冷色还是暖色，与灰色混合，都会向中性色转化。从理论上来说，只有位于色立体中最中心位置的灰色（明度5）是真正的中性色。

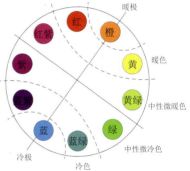

图2-48 色相冷暖对比

③ 纯度对冷暖对比影响

随着纯度的降低，明度向中明度靠近，色彩的冷暖感也会随之向中性变化；高纯度的冷色显得更冷，高纯度的暖色显得更暖。纯度的变化会引起色相性质的偏离。如果黄色里混入更多的灰色，它就会明显的变冷，在色相上转变为一种不透明的、毫无生气的黄绿色味（图2-49）。

（4）面积对比

色彩的面积对比是将两种色彩强弱不同的颜色放在一起，为达到对比均衡的效果，用面积大小不同的色块来进行调整。一般会采用弱色占大面积，强色占小面积的配色法则，

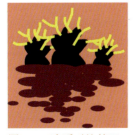
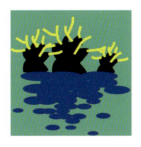

图2-49 冷暖对比练习

而色彩的强弱是以明度和彩度来判断,这种现象被称为色彩的面积对比。

面积对比中色量比例如何分配才能够使色彩画面既平衡,又不让某一种颜色的显示更为突出,主要取决于色彩的明度与面积。在歌德的色彩光亮度比例中,黄色是其补色紫色的三倍色域,橙色是蓝色的两倍色域,红色与绿色色域相当(图2-50)。

若要将这些色彩光亮度转变为和谐的色域,必须将光亮度的比例倒转。即黄色只应该占据相当于其补色紫色色域的三分之一,橙色占据其补色蓝色色域的二分之一,红色与绿色色域相当(图2-51)。

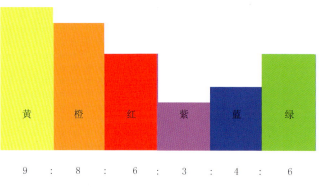

图2-50 歌德的色彩光亮度比例

和谐的色域能够产生静止、安静的效果,当采用了和谐的比例之后,面积对比就会被中和。注意:只有当所有色相呈现出最大的纯度时,这里所说的比例才是有效的。如果在一幅色彩构图中使用了与和谐比例不同的色域,从而使一种色彩占支配地位,那么获得的效果就会显得富于表现性。在黄绿色中的红色块,黄绿色的面积较大,但是

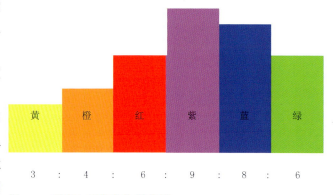

图2-51 原色与间色的和谐色域

由于红色不是黄绿色的补色,面积对比的效果就为同时对比的效果所增补,红色的色彩感会得到加强。面积对比的特性是,它可以变更和加强任何其他的对比效果(图2-52)。

2. 色彩调和

色彩调和是指有差别的、对比着的色彩,为了构成和谐而统一的整体所进行的调整与组合的过程。色彩调和是就色彩对比而言的,在绘画艺术与设计色彩中,对比是普遍存在的,有对比才有色彩的光辉,但对比还要靠调和来支撑。色彩调和把具有共同特性的、相互近似的颜色进行配置而形成和谐统一的效果,但要在具有色彩统一感的基础上求变化,避免因强调色彩统一而使色彩单调,在变化中使色彩丰富,而后求得统一与有序,以此达到色彩协调和调和。

图2-52 色彩的面积对比

(1)类似调和

类似调和强调色彩要素中的一致性,追求色彩关系的统一感。在色相、明度和纯度的

色彩三要素中，有一个或者两个属性相同或类似，而只是改变其他两个或一个的属性，就构成了类似调和的画面。类似调和包括同一调和和近似调和两种表现形式。

① 同一调和

色相、明度、纯度三要素中，某种要素完全相同，变化其他要素，被称为同一调和。在色彩设计中使用同一的手段使色彩产生调和感。同一可指多方面同一，如：同一的色相、同一的明度、同一的纯度、同一的风格等。色彩在同一的性质下容易产生调和感，轻松突出主色调（图2-53～图2-55）。不同色调会产生不同的色彩印象，在对比色相和中差色相的配色中，一般采用同一色调的配色手法，更容易进行色彩调和。例如黑色的上衣配上黑色的裤子或者鞋子，这样的服饰色彩搭配属于同一调和；而婴儿服饰和玩具都以淡色调、纯色调为主，能够产生活泼感。

② 近似调和

色相、明度、纯度三要素中，令其中一两种要素近似的调和，称为近似调和。如：黄色、橙黄色、橙色的组合；紫色、紫红色、蓝紫色的组合等都属于近似调和。近似调和与同一调和的色彩要素有时难以区别，但近似调和较之同一调和的色彩关系有更多的变化条

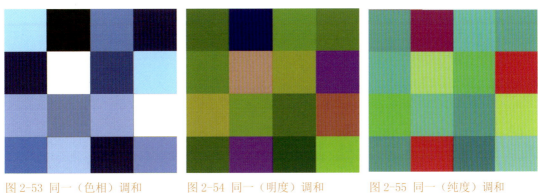

图2-53 同一（色相）调和　　图2-54 同一（明度）调和　　图2-55 同一（纯度）调和

件。近似调和包括近似色相调和（变化明度、纯度）、近似明度调和（变化纯度、色相）、近似纯度调和（变化明度、色相）、近似色相纯度调和（变化明度）（图2-56～图2-61）。近似色相调和在大自然中出现的特别多，有嫩绿、鲜绿、黄绿、墨绿等，这些都是类似色相的自然造化。

图2-56 近似色相调和　　　　　　　图2-57 近似明度调和

从整体上来看，近似调和与同一调和所呈现的视觉效果均比较平和，这是二者的相同点，然而近似调和要比同一调和更具有微妙的色彩变化关系。所以，如果要想在和谐的色彩画面中再求一些变化，以取得理想的、有视觉美感的色彩形象，可以运用近似调和的方法。

图 2-58 近似明度调和

图 2-59 近似明度调和

图 2-60 近似纯度调和

图 2-61 近似色相纯度调和

(2) 对比调和

对比调和是指在对比的色彩双方中,互相点缀双方的色彩,使互相排斥的色彩增加一个互相联系的成分,形成一种视觉空间的混合。从色彩视觉角度上说,补色的搭配是调和

的。伊顿认为，补色的规律是色彩和谐布局的基础，因为遵循这种规则会在视觉中建立起一种精神的平衡。只有当色彩的搭配能够满足我们视觉平衡的需要时，我们的人体自身才会从精神到生理产生愉悦的快感。正因如此，色彩和谐的原则也包含了补色的规律。对比调和中，色相、明度、纯度都可以处于对比状态。根据伊顿的色彩调和理论，对比调和可归纳为4种表现形式。

① 二色调和

凡通过色环中心相对的两个颜色（补色），均可搭配成调和的色组（对比较强），如：黄与紫、红与绿等补色对（图2-62、图2-63）。

② 三色调和

凡在色相环中构成等边三角形或等腰三角形的三个色是调和的色组，也可将这些等边或等腰三角形或任意不等边三角形在图中自由转动，可找到无限个调和色组（图2-64）。

③ 四色调和

凡在色相环中形成长方形、正方形的四个色都可以体现出更为调和的色彩，色相更丰

图2-62 二色调和

图2-63 对比调和练习

富。如果采用梯形或其他不规则四边形，可以得到更富变化的色彩组合（图2-65）。

④ 五色以上的调和

凡在色相环中构成五角形、六角形、八角形的五、六、八个色是调和色组。如，五角

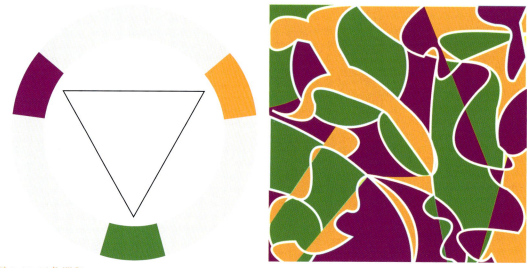

图 2-64 三色调和

形、六角形对应的色组将是更为和谐的色彩搭配（图 2-66）。

（3）面积调和

面积调和是指通过对比色之间面积增大或缩小来调节色彩对比的强弱，取得色、量平

图 2-65 四色调和　　　　　　　　　　图 2-66 六色调和

衡与稳定的效果。一般来说，面积大小、比例相当，色彩较难调和；面积大小、比例越悬殊，色彩对比关系就越趋调和。

色彩学家们为了获得画面中色彩的平衡效果对色彩的面积调和问题进行了科学的探讨，他们把色彩面积调和问题称之为"色彩的均势调和"，也叫"色面积对比中和"。所谓"中和"是说只有按这种面积比，才能混合出中性灰色。

德国色彩学家歌德认为，和谐的色彩面积对比与色彩的明度有关，当色彩纯度最高时，根据色彩的明度比，计算出合理的色彩面积比例是，黄与紫=3∶9，橙与蓝=1∶2，红与绿=1∶1，黄与橙=3∶4，黄与红=3∶6，黄与蓝=3∶8，黄与绿=3∶6，黄与红与蓝=3∶6∶8，橙与紫与绿=4∶9∶6。这是三原色红、黄、蓝与其间色橙、紫、绿的色彩和谐的面积比。按这种比例关系制成色相环之后，每对补色的面积占色环总面积量的三分之一（图 2-67）。

实际的色彩应用是错综复杂的，我们不可能按这种比例关系去套用。最终对画面效果起决定作用的是人们的视知觉。然而，我们可以用歌德归纳出的这一简单的数字比例作为参考，用我们的视知觉与用色的经验去协调色彩间的比例关系，进而指导我们的色彩设计

应用。如果在设计中，色彩面积对比不同于和谐比例，从而使某一种色彩占支配地位，那

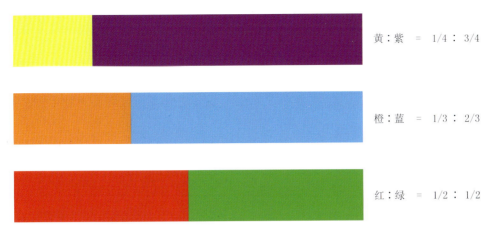

图 2-67 合理的色彩面积对比

么取得的色彩效果将会是富于表现性的。事实上，在设计过程中我们往往需要结合实际，综合运用色彩的同时对比、明度对比、冷暖对比等手法，去追求我们的色彩表现力（图2-68）。

（4）秩序调和

秩序调和是色立体中线上的色彩的调和，是渐进变化色调的意思。对比强烈的色彩可采用等差、渐变等有秩序的、有规划的交替出现，使画面具有节奏感和韵律感，把不同明度、纯度或色相的色彩组织起来，使过分刺激、杂乱无章的色彩柔和起来，这种方法也被

图 2-68 面积调和

称为"色彩渐变"。秩序调和是色彩构成最基本也是重要的形式，当色相、明度、纯度按级差进行递增或递减时，必然产生一定的秩序和有规律的变化，从而取得和谐美感。

色彩按明度、纯度、色相的渐变调和方式可分为色相秩序调和、明度秩序调和、纯度秩序调和。

① 色相秩序调和

色相秩序调和有类似色相秩序调和、对比色相秩序调和，以及全色相秩序调和。比如

红色与绿色，可以从红到红橙、橙、橙黄、黄、黄绿、绿逐步推移变化，使对比强烈的两色在色相秩序渐变中得到调和。再如从绿到蓝绿、蓝、蓝紫、紫、紫红、红可得全色相渐变调和。推移的层次越多，越容易取得调和（图2-69）。彩虹的光谱色，就属于秩序调和的一种。

② 明度秩序调和

明度秩序调和是按照明度排列的构成，将一种颜色分别混合白和黑，制成5级以上明度差均匀的色标，按照明度高低秩序进行排序，达到色彩的秩序调和。排列秩序可以是深—中—浅，也可以是深—中—浅—中—深—中—浅。明度秩序调和富有鲜明的层次感（图2-70）。

③ 纯度秩序调和

纯度秩序调和是指按照纯度序列的构成，将一种颜色混合与之明度相同的灰色，制成5级以上的纯度差均匀的纯度色标，按照纯度的强弱秩序进行

图2-69 色相秩序调和

图2-70 明度秩序调和

图2-71 纯度秩序调和

构成。纯度秩序调和变化含蓄、微妙，但也容易含糊不清，缺少个性，调和的层次不宜过多（图2-71）。

二、色彩的情感特征

1. 色彩的情感

色彩通过视觉神经传入大脑后，经过思维，与以往的记忆及经验产生联想，从而形成一系列的色彩心理反应。色彩本身并无情感，它给人的情感印象是由于人们对某些事物的联想造成的。不同的时代、民族、环境、文化、背景、性别、年龄、职业等，使人们对色

彩的理解和情感各有不同（图2-72）。

民族	爱好的色彩	禁忌的色彩
汉族	红、黄、绿、青	黑、白多用于丧事
蒙古族	橘黄、蓝、绿、紫红	黑、白
回族	黑、白、蓝、红、绿	丧事用白
藏族	以白为尊贵的颜色、爱好黑、红橘黄、紫、深褐	
维吾尔族	红、绿、粉红、玫瑰红、紫红、青、白	黄
朝鲜族	白、粉红、粉绿、淡黄	
苗族	青、深蓝、墨绿、黑、褐	白、黄、朱红
彝族	红、黄、绿、黑	
壮族	天蓝	
满族	黄、紫、红、蓝	白
黎族	红、褐、深蓝、黑	

图2-72 各民族色彩的喜好与禁忌

（1）色彩的冷暖感

色彩本身并无物理上的冷暖温度差别，是色彩引起人们对冷暖感觉的心理联想。色彩的冷暖感觉和色相有着直接的关系。例如：黄、橙、红色使人联想到阳光、火焰，令人产生温暖、热烈、危险等感觉，容易使人产生冲动情绪；相反，紫和蓝绿色使人联想到水、冰，令人产生寒冷、理智、平静等感觉（图2-73、图2-74）。色彩的冷暖感，不仅表现在固定的色相上，而且在比较中还会显示其相对的倾向性。例如，同样表现天空的霞光，用玫红画早霞那种清新而偏冷的色彩，感觉很恰当，而描绘晚霞则需要暖感强的大红了。但如与橙色对比，前面两色又都加强了寒感倾向。

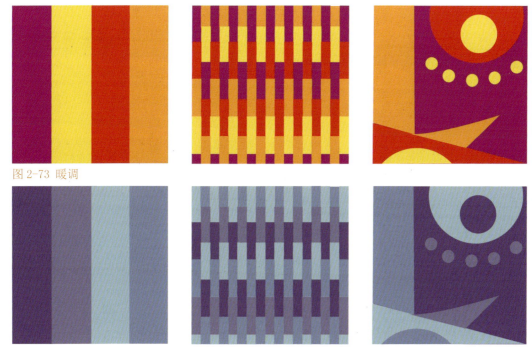

图2-73 暖调

图2-74 冷调

色彩的冷暖感觉与明度也有着直接的关系。高明度的色彩一般有冷感，低明度的色彩一般有暖感。例如在橙红色中加入白色，使其变为淡粉色，就会产生凉爽的感觉；相反，如果在青色中加入黑色，使其变暗，就会显得有暖感。

色彩的冷暖感觉与纯度有关。在暖色相中，色的纯度越高，暖的感觉就越强；在冷色相中，色的纯度越高，冷的感觉就越强。纯橙色和纯蓝色是暖色与冷色的两极，绿色和紫色不冷也不暖，被称为中性色（图2-75）。无彩色的白色使人感觉冷，黑色使人感觉暖，灰色属中性。

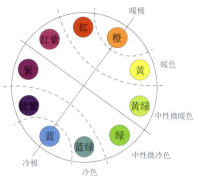

图2-75 冷暖色相环

（2）色彩的轻重感

物体表面的色彩不同，看上去会产生轻重不同的感觉，这种与实际重量不相符的视觉效果，被称为色彩的轻重感。感觉轻的色彩称为轻感色，如白、浅绿、浅蓝、浅黄色等；感觉重的色彩称为重感色，如藏蓝、黑、棕黑、深红、土黄色等。色彩的重量感与体量感和色相、明度有着直接的关系。明度高的色彩具有轻感、上浮感和扩张前进感；明度低的色彩具有重感、下沉感及收缩后退感（图2-76）。在室内色彩使用中，为了增加高度，可

图2-76 色彩的轻重感

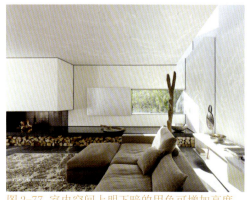
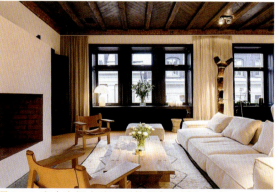

图2-77 室内空间上明下暗的用色可增加高度　　图2-78 室内空间上暗下明的用色可缓和高度

以采用上明下暗的用色方法，对于过高的空间，可以上面用有下沉感的暗色系，下面用有上浮感的明色系（图2-77、图2-78）。

（3）色彩的软硬感

色彩的软硬感与明度和纯度有关，与色相几乎无关。明度较高的含灰色系的色彩具有软感，明度较低含灰色系的色彩具有硬感，纯度越高越具有硬感，纯度越低越具有软感。明亮的色彩会有柔软、安适感，厚重的色彩会有硬实、沉重感。强对比色调具有硬感，弱对比色调具有软感。另外，物体表面的质感效果对轻重感也有较大影响（图2-79～图2-83）。

色彩给人的轻重感在不同行业的设计中有着不同的应用。例如，钢铁等重工业领域可以用重一点的色彩；纺织、文化等科学教育领域可以用轻一点的色彩。

图2-79 软色：灰色、灰白明浊色

图2-80 软硬适中：暗浊色、明清色

图2-81 硬色：黑色、白色与黑色搭配、纯色和暗清色

图2-82 自然界中植物具有的软感

图2-83 明度较低且对比强烈的石块具有硬感

（4）色彩的进退感

不同的色彩具有前进感或后退感。形成进退感的根本原因是人眼晶状体对色彩的呈像调节，波长长的暖色在视网膜上形成内侧映像，波长短的冷色则在视网膜上形成外侧映像。进退感是色相、纯度、明度、面积等多种对比造成的错觉现象。等距离的看两种颜色，可以产生不同远近感和空间效果。一般来说暖色较冷色更富有前进特性。两色比较，明度和

纯度偏高的色彩有前进感。但色彩的进退感不可一概而论。色彩的前进和后退与背景色密切相关。比如黄、蓝、红色并置于在黑色底色上，明度高的黄色明显向前推进，蓝色、红色有后退感。相同的色彩置于在白色底色上，其效果反之，蓝色向前推进，红色次之，黄色后抑（图2-84～图2-86）。在实际的色彩运用中，如将狭小房间的四壁刷上冷灰色会感觉宽敞些，如设计图案时注意冷暖色的位置可获得较好的层次感，又如进行绘画写生时注意纯度对比可以获得较深远的空间效果（图2-87～图2-89）。

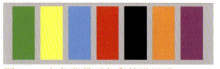

图2-84 灰色背景下色彩的进退感

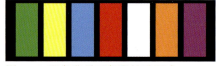

图2-85 黑色背景下色彩的进退感

图2-86 白色背景下色彩的进退感

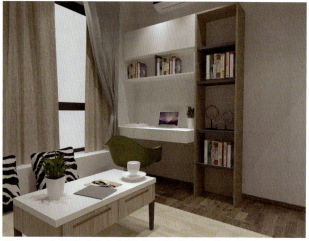

图2-87 空间的冷灰色调使狭小的书房有敞亮的感觉

图2-88 整面墙的深色调实木书柜使书房略显局促

图2-89 风景画中的远景纯度较低

（5）色彩的华丽感与朴素感

色彩的华丽、质朴感与色彩的三要素具有密切的关系。运用色相对比的配色具有华丽感，其中以补色组合最为华丽。增加色彩的华丽感时，金、银色的运用最为常见。所谓金碧辉煌、富丽堂皇的宫殿色彩，昂贵的金、银装饰是必不可少的。色彩的华丽感和朴素感与色相关系最大，其次是纯度与明度。红、黄等暖色和鲜艳而明亮的色彩具有华丽感，青、蓝等冷色和浑浊而灰暗的色彩具有朴素感。有彩色系具有华丽感，无彩色系具有朴素感。色彩之于明度来说，明度与纯度高的色彩、丰富且强对比的色彩感觉更华丽辉煌。明度低、纯度低的色彩，单纯、弱对比的色彩感觉质朴、古雅。但无论何种色彩，如果带上光泽，

都能获得华丽的效果。

色彩的华丽感与朴素感与色相关系密切，其次是纯度和明度。在心理感觉上，纯度高、明度高的色彩有华丽感，纯度低、明度低的色彩有朴素感。强对比色调具有华丽感，弱对比色调具有朴素感。其实，不同的人群和种族，对色彩的华丽和朴素感有不同的心理感受。有的人认为金银对比是最华丽的，有人认为在传统节日中，红色最富贵，有人觉得蓝色、紫色最高贵。因此华丽与朴素的概念是相对的，因人而异（图2-90、图2-91）。

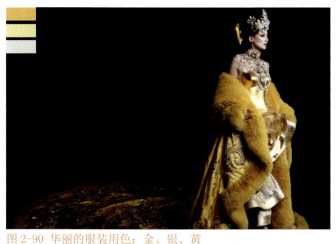

图2-90 华丽的服装用色：金、银、黄　　　　　　　　图2-91 色彩素朴的汉服

（6）色彩的快乐感与忧郁感

色彩的快乐感与忧郁感和色相有关，主要的感觉差别与色相的冷暖有关。在视觉心理上，波长较长的红、橙、黄色容易产生兴奋、快乐的感觉，波长较短的青、青绿、蓝色容易产生沉静、忧郁的感觉。色彩的快乐感与忧郁感和明度、纯度有关。明亮而鲜艳的色彩，因其明快而带来欢乐喜悦的感觉，暗而浊的色彩，容易使人产生沉闷忧郁的感觉（图2-92、图2-93）。

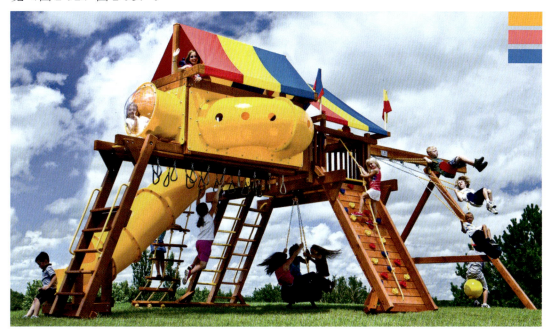

图2-92 儿童游乐设施色彩明亮鲜艳，具有快乐感

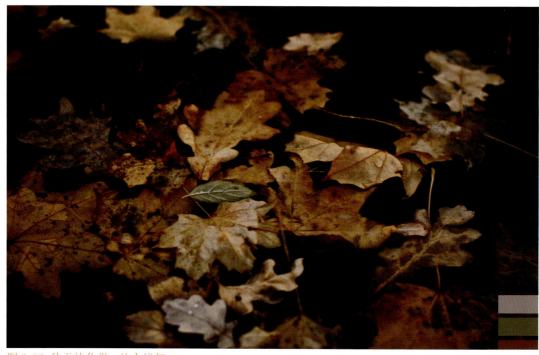

图 2-93 秋天的色彩，让人忧郁

2. 色彩的联想

当我们看到某种颜色后，由这一颜色联想到与其有关的某种事物称为色彩的联想。色彩的联想，受观看者的知识、经验、经历左右，也因观看者的民族、性格、年龄的不同而不同。

色彩的联想可分为色彩的具象联想与色彩的抽象联想。由某一颜色而联想到某一具体事物，称为色彩的具象联想。例如白色使人联想到白云、白雪、白糖；黑色使人联想到夜晚、墨汁、煤球；红色使人联想到红花、鲜血、太阳；橙色使人联想到橘子、柿子、橙子；黄色使人联想到柠檬、向日葵、香蕉；绿色使人联想到草地、绿叶、青涩的果实；蓝色使人联想到天空、大海、湖泊；紫色使人联想到葡萄、紫罗兰、薰衣草等（图 2-94～图 2-98）。

图 2-94 白色的联想

图 2-95 黑色的联想　　　　　　　　　图 2-96 黄色的联想

图 2-97 绿色的联想　　　　　　　　　图 2-98 紫色的联想

　　由某一颜色联想到某种抽象的概念，称为色彩的抽象联想。例如看到白色联想到神圣、高尚、清洁、纯真；看到黑色联想到肃穆、悲哀、恐怖、阴沉；看到红色联想到热情、革命、危险、伤痛；看到橙色联想到华丽、甜美、温暖、金色秋天；看到黄色联想到希望、光明、崇高、跳跃；看到绿色联想到青春、和平、生命、蓬勃生机；看到蓝色联想到理智、平静、智慧、永恒；看到紫色联想到高贵、优雅、魅力、浓郁花香。色彩的联系在色彩使用中具有非常重要的意义。

　　黑色、白色是色彩世界的两极，是极端对比的颜色，然而它们之间又有着难以言状的共性，二者总是以对方的存在显示自身的力量，它们似乎是整个世界的主宰。白色光包含了全部色相，是各色光的总和，因而白色是极度充实的颜色。黑色是完全吸收光线的颜色，在人的心理上易产生消极的影响。黑色和白色是对色彩的最后抽象，其自身的抽象表现力似乎能超过任何色彩的深度。

　　灰色是整个色彩体系中最被动的色彩，是彻底的中性色，显示出既不抑制又不强调的特性。灰色依靠相邻色彩获得生命。当靠近暖色，它就显得冷静、沉静，当靠近冷色，它就变得温和、活泼。任何一个色彩在灰色的衬托下，都能充分发挥出自身的特点。

3. 色彩的情感表达

（1）音乐与色彩

色彩与听觉，特别是与音乐有关系，中国的传统民族音乐以五音音阶为基础，与之相应的中国民族色彩也是以五色作为绘画色彩体系。用色彩传达音乐感觉，通常低音具有深沉感，可用低明度色彩表示，高音具有明亮感，可用高明度色彩表示，或者红色表示激昂的音乐，黄色表示欢快的音乐，黑色表示庄重的音乐，浅蓝色表示柔和的音乐等。我们也可以试着寻找不同乐器的色彩形象，比如弦乐为茶色系，管乐为黄色系，电子音乐为无色透明色。

俄罗斯美术理论家康定斯基运用音乐感情产生色彩声音想象，他认为"黄色能够不断向上'超越'，从而达到使眼睛和神经均无法承受的高度的能力，而由一支喇叭所发出的声音也能变得越高越尖锐，以至于刺痛耳朵和神经。蓝色则是有与'超越'截然相反的力量，它把眼睛引向无限的深度，因而发出了类似长笛般的声音。淡蓝色可以象征低音大提琴的声音，深蓝色可以象征宽厚低沉的双重贝斯声；在弹奏风琴的低音键盘时，你能'看见'深深的蓝色。绿色非常接近小提琴纤弱的中间音调。而红色使用得当时，给人以强有力的击鼓印象。"

（2）味觉、嗅觉与色彩

通常称赞一道佳肴为"色香味"俱佳，我们把色放在第一位，恰当的色彩可以增进人的食欲。"望梅止渴"也是典型的例子，只要品尝过杨梅，人们就会留下对杨梅的色彩和味道的记忆，当再次看到甚至听到"杨梅"，就会产生杨梅酸酸甜甜的味觉感受。用色彩传达味觉感觉，通常用红色表达辣味的感觉，用橙色表达香甜感，用黄色代表甜酸，用绿蓝色代表酸涩感，白色平淡无味，用咖啡色代表苦味。色彩还可以对嗅觉产生作用，比如由色彩联想到花香，白色容易使人联想到百合花或者夜来香，桃红容易联想到牡丹花、桃花香。

（3）季节与色彩

四季的变化带给人们不同的感受。春天万物复苏，春光无限，不禁令人联想到植物吐出嫩芽，黄色的油菜花、迎春花，白色的玉兰花，粉色的桃花、樱花，明亮的粉彩色展现了春天自然色彩的迷人魅力。夏天烈日炎炎，色彩绚烂斑斓，是自然界的色彩最为华丽的时候，色彩多为高彩度的色相对比、明度的长调对比和补色对比。秋天秋高气爽，是收获的季节，色彩多为柿子色、橘子色、苹果色、梨色、葡萄色，很少有绿色，除了常绿树木外，其他树木都变成红、橙、黄和棕褐色，色彩饱满辉耀。冬天白雪皑皑，万象寂寥，色彩有着灰白的情绪，但是冬天里的梅花、兰花、水仙花、雪松等却令人流连忘返。

（4）性别、年龄与色彩

在设计行业中针对不同性别的消费群体，色彩的设计必须要有性别和年龄倾向。女性古典美体现在性格的温柔、圆润、自然，通常采用温和而不强烈、明亮而不刺目的色彩来表现女性特征，如叶绿色、粉红色、淡紫色等，给人以温文和善、圆润饱满，谦虚含蓄的感觉；现代女性内敛、知性、进取，通常偏爱较深的低明度或亮丽的色彩，可以适当运用对比色、黑色、灰色辅助来表现现代气息（图2-99）。男性是力量与勇气的象征，通常采

图 2-99 女性色彩

用高艳度、中低明度的色彩来表现男性,如引人注目的红色与深褐色、深蓝色,给人稳当有力、自信、棱角分明的感觉。男士用品常常以深暗的颜色,如黑色、深红色等以示庄重与阳刚之气(图 2-100)。

图 2-100 男性色彩

五彩斑斓的孩童时代,一幅幅充满童真的彩色笔创作,卡通故事里色彩鲜艳明亮的小主人公,老师奖励的小红花。儿童色彩通常以柔和、淡雅、清洁的粉色系为主调色,体现对他们温柔的呵护(图 2-101)。对色彩的爱好不仅因年龄、性别、种族、地区而有差异,就是同一年龄、性别、种族、地区的人也会因性格、境遇、气质以及生活经历的不同而有

图 2-101 儿童色彩

差别。不同气质的人具有不同的心理特征,对事物的态度、反映的情绪是不一样的,对色彩的感觉也有差异。尽管色彩引起的复杂感情因人而异,但是由于人类生理构造方面和生活环境方面存在着共性,因此,对色彩的心理也存在着共同的感情。恰当的设计色彩,可以减轻工作上的疲劳,提高工作效率,减少事故;在生活上能够创造舒适的环境、增加生活的乐趣。

第六节　计算机辅助设计色彩体系

计算机辅助设计在色彩的管理和表达上,以其数据化和高度精确便捷的特点具有无可比拟的优势,目前被广泛运用于艺术设计类软件中。

一、RGB 色彩模式

RGB 色彩模式(也翻译为"红绿蓝")是工业界的一种颜色标准,是通过对红(Red)、绿(Green)、蓝(Blue)三个颜色通道的变化以及它们相互之间的叠加来得到各式各样的颜色的,RGB 即是代表红、绿、蓝三个通道的颜色,这个标准几乎包括了人类视力所能感知的所有颜色,是目前运用最广的色彩系统之一。自然界中绝大部分的可见光谱可以用红、绿和蓝三色光按不同比例和强度的混合来表示。RGB 模型是加光混色的模型,用于光照、视频和显示器(图 2-102)。

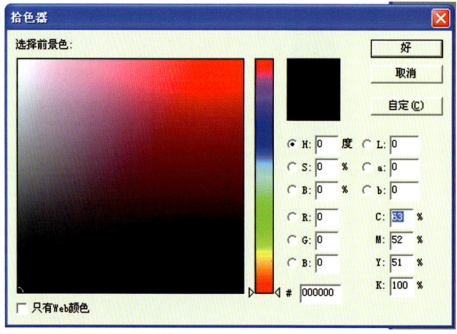

图 2-102　Photoshop 中的色彩设置

RGB 色彩模式使用 RGB 模型为图像中每一个像素的 RGB 分量分配一个 0～255 范围内的强度值。例如:纯红色 R 值为 255,G 值为 0,B 值为 0;灰色的 R、G、B 三个值相等(除了 0 和 255);白色的 R、G、B 都为 255;黑色的 R、G、B 都为 0。RGB 图像

只使用三种颜色，就可以使它们按照不同的比例混合，在屏幕上重现 16777216 种颜色。

二、CMYK 色彩模式

CYMK 色彩模式早期是用于印刷业的标准，是最佳的打印模式，RGB 模式尽管色彩多，但不能完全打印出来。CMYK 代表印刷上用的四种颜色，C 代表青色（Cyan），M 代表洋红色（Magenta），Y 代表黄色（Yellow），K 代表黑色（Black）。计算机图像输出时，沿用了这种理论。

以平面设计常用软件 Photoshop 为例，在其使用的 CMYK 模式中，每个像素的每种印刷油墨都会被分配一个百分比值。例如，明亮的红色可能会包含 2％青色、93％洋红、90％黄色和 0％黑色。在 CMYK 图像中，当所有四种分量的值都是 0％时，就会产生纯白色（图 2-103）。

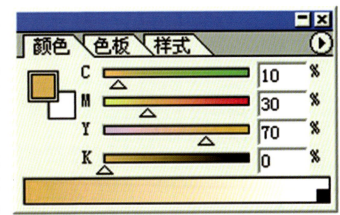

图 2-103 Photoshop 中的 CMYK 色彩设置

三、HSB 模式

HSB 模式表示色相、饱和度、亮度，是根据日常生活中，人眼的视觉而制定的一套色彩模式，最接近于人类对色彩辨认的思考方式。基于人类对色彩的感觉，HSB 模型描述颜色的三个特征：

① 色相 H（Hue）：在 0～360°的标准色轮上，色相是按位置度量的。在通常的使用中，色相是由颜色名称标识的，比如红、绿或橙色。

② 饱和度 S（saturation）：是指颜色的强度或纯度。饱和度表示色相中彩色成分所占的比例，用从 0％（灰色）～100％（完全饱和）的百分比来度量。在标准色轮上，饱和度是从中心逐渐向边缘递增的。

③ 亮度 B（brightness）：是颜色的相对明暗程度，通常是从 0％（黑）～100％（白）的百分比来度量的（图 2-104）。

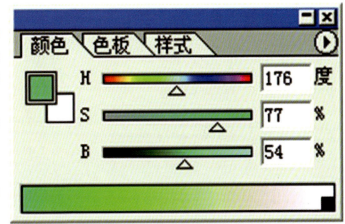

图 2-104 Photoshop 中的 HSB 色彩设置

基础训练：色彩基本原理的运用

一、训练目标

1. 通过色彩色相训练，建立色彩基础学习与色彩设计所需要的色相基本概念，从而能够理解画面的色相关系是根据一定的需要进行加强或减弱，改变写生色彩教学中色相问题模糊化、概念化的弊端，突出设计色彩学习的设计性、科学性、清晰性。

2. 通过色彩明度训练，建立色彩设计所需要的明度意识，能够区别于传统写实色彩教学对明度关系的细微观察与表现。

3. 通过色彩纯度训练，建立艺术设计所需要的纯度意识，对画面的纯度层次进行主观地加强或减弱。

二、训练任务

1. 基于色彩的基本原理，设计一个色相环。

（1）要求：符合伊顿色相环的色相基本序列，形式具有一定的创意性。

（2）在色相环设计中，加入明度推移和纯度推移的变化。

（3）尺寸：4开素描纸，水粉（图2-105）。

2. 色相、明度、纯度综合构成训练。

（1）主题："大海印象""城市印象"等，主题自选。

（2）运用色相、明度、纯度等色彩构成要求来表现所选主题，要求主题特征鲜明，图形自行设计或采用抽象形式进行表达，能够体现一定的艺术性、设计感与创新意识。

（3）尺寸：25cm×25cm，绘画材料不限（图2-106）。

图2-105 色相环（参考图例）

图2-106 海的印象（参考图例）

课题实训篇

第三章　色彩与构成

第一节　点、线、面的色彩表现

一、自然界中的点、线、面

自然界所有的事物都离不开点、线、面，所有的形态都可以归结于点、线、面的构成，其构成原理是把这些基本要素按照一定的形式美法则进行创造性的组合。在设计创意过程中，可以先从自然界的点、线、面以及色彩构成中寻求设计灵感，提炼出形式美法则并运用于创作中（图3-1～图3-3）。

图3-1 鲑鱼的鳃部，色彩呈现点状渐变分布

图3-2 彩色羽毛的线状肌理

图3-3 绿色的麦田与蓝天白云交相辉映

二、点、线、面的色彩表现

色彩表达需要依附一定的图形才能实现，由于色彩自身有科学和完整的色彩逻辑体系，

在进行点、线、面的色彩表现时,有其自身的结构和组织形式。点、线、面是平面构成的三个基本要素,也是色彩构成设计中必不可少的元素,在色彩表现中需遵循形式美法则,具体包含以下六点(图3-4～图3-10)。

1. 色彩的均衡

色彩的均衡指色彩在构图时,各种色块的布局应该以画面的中心为支点向左右、上、下或对角线作力量相当的配置。如果一副彩色作品从整个画面来看,大块较重较暗的色块偏于中心一方而显得发闷,可以用较轻较亮的色彩来调剂;较轻较亮的大色块可以用较重较暗的色块来调剂,从而达到一定的均衡。当然,色彩构成的均衡并不是各种色彩所占据的量,包括色相、明度、纯度等配置绝对平均布局,而是依据画面的构图,取得色彩总体感上的均衡。

图3-4 色彩的均衡

图3-5 节奏与韵律

2. 节奏与韵律

形体的大小比例、起伏变化以及色彩的冷暖、明暗、浓淡、强弱、色调虚实,都能构成不同的节奏与韵律。节奏是建立在重复基础上空间连续的分段运动形式,并由此表现出形与色的组织规律性。韵律是在节奏之上所要达到的更高境界,是一种内在的秩序。

3. 色彩的主次

各色配合应根据画面内容分出宾主,主色的面积不一定最大,但通常使用在重要的主体部位,一般配以对比色,以加强感染力,从而形成画面的重点。色彩的宾主关系是相对而言的,没有宾色也就无所谓主色,主色的力量依靠宾色的烘托而产生。

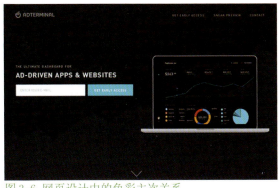

图3-6 网页设计中的色彩主次关系

4. 色彩的呼应

在色彩构成时，任何色块在布局时都不应该孤立出现，它需要同种或同类色块在上下、前后、左右、诸方面彼此呼应。色彩呼应的方法有两种。

（1）色彩的局部呼应：同种色块经某种形式（如大小、疏密、聚散）反复出现时，则产生色彩布局的节奏韵律感。

（2）色彩的全面呼应：色彩全面呼应的方法是使各种色彩混合同一种色素，从而产生内在的联系，这是构成主色调的重要方法。

图 3-7 包装设计中的色彩呼应

图 3-8 室内设计中的用红色家具点缀灰色空间

5. 色彩的点缀

色彩的点缀是面积对比的一种形式。面积上要恰到好处，面积太大则使统一的色调遭到破坏，面积太小则容易被周围的色彩所同化而起不到作用。色彩的点缀具有醒目、活跃的特点。

6. 色彩的互补

任何一种色彩都有与其对应的补色，在色相环中相隔180°左右的色相都是互补色组。补色对比强烈、醒目，能够在视觉上得到平衡感，因而，色彩的互补是常用的配色方法。

色彩的点、线、面表现要综合考虑色彩的色相、明度、纯度这三大要素，因为在设计色彩运用中，点的联系、线的变化、面的概括兼容并蓄，如果应用得当，把点的疏密层次变化、线的方向引导作用、面的稳定都有序协调，就可在画面上创造出最能满足视感形色需要的造型。如果组织欠妥，画面就会凌乱散漫，其美感无从谈起（图 3-10）。

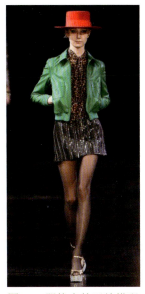

图 3-9 服饰中的互补搭配　　图 3-10 插画设计中色彩与构成的表现

第二节　色彩构成与创意

一、色彩构成中的图底关系

在设计中往往要求画面具有鲜明乃至一定冲击力的视觉效果，这就要考虑到底色和图形色的关系。一般来说，明亮、鲜艳的颜色比暗淡、灰涩的颜色更容易形成图形，图形色要和底色有一定的对比度，能明确传达所要表现的形态，而不要使底色喧宾夺主（图3-11）。

图 3-11 图与底的对比运用于招贴设计中　　图 3-12 以黑白灰为主色调

二、整体色调与配色平衡

1. 整体色调

一幅成功的艺术作品离不开色彩整体色调的和谐统一，要想取得作品整体色调的一致与丰富，重要是要控制好作品中色彩的色相、明度、纯度和面积等关系。首要是对占大面积的色块进行配色设计，可以拟定不同的配色方案，以此得到不同的整体色调，从中选出自己想要的。整体色调的选择由所要表达的内容决定（图3-12）。

2. 配色平衡

配色平衡就是色彩关系在感觉上达到平衡，同时要考虑图形的形状和面积大小。在整幅画面的设计中，既要有重点色，也要注重整体配色的节奏，从而达到画面的色彩平衡。

重点色——在配色时，为了弥补色调过于单调，或者色调混沌不明确，可以突出某一个颜色，作为重点色，以此平衡配色关系。重点色应该选择与整体色调相对比的颜色，应用于小面积上（图3-13、图3-14）。

图3-13 重点色的应用——画面配色平衡　　图3-14 三原色带打破灰色背景的沉闷感

配色节奏——色彩的节奏与色彩的面积、形状、放置的位置等有关，同时与色彩三要素有关。通过赋予色彩配置以跳跃和方向感，会产生生动的节奏（图3-15）。

图3-15 重点色的应用——表现韵律与节奏感

三、色彩创意的一般步骤

任何设计作品都离不开色彩这一元素，色彩是作用于人视觉层面的第一要素，能够给人以最直观的印象。在构成设计过程中，色彩创意的一般方法可分为五个步骤：主题—理念—色调—要素—构成。

1. 主题

明确设计的主题，对主题内容进行全面深入的了解，搜集与主题相关的设计素材，为后续的设计工作做准备。

2. 理念

确立设计理念，对如何去表现设计主题可以提出多个设计方案，以供比较和选择出最优方案。

3. 色调

根据设计理念、色彩的视觉特征与情感特征，提出整体主色调的具体方案，满足主题表现的需求。

4. 要素

可以从色彩的点、线、面三大基本要素与色彩表现的形式美法则入手，对色彩的局部细节进行深入构思与设计。

5. 构成

遵循色彩的形式美法则对方案进行构成设计与完善，最终得到能够满足主题要求并具备艺术审美因素的设计作品。

项目实训一：色彩构成训练

一、训练目标

1. 通过对自然界和生活中点、线、面的色彩观察与研究，掌握点、线、面在色彩构成中的丰富表现力，理解点、线、面的形式美法则，能进行装饰色彩的构成设计。
2. 能充分运用各种绘画材料进行色彩的联想与情感表达。
3. 掌握色彩构成的形式美法则；色彩的均衡、节奏与韵律、色彩的主次、色彩的呼应、色彩的点缀、色彩的互补。
4. 掌握色彩创意的一般步骤：主题—理念—色调—要素—构成。

二、训练任务

1. 点的色彩表现

（1）运用不同的工具与表现手法进行"点"的色彩构成设计，要求从点的大小、形状、肌理效果以及组织形式诸方面进行思考；

（2）画出点可组成的不同的线与面，组合成各种色彩形状；

（3）用点的色彩构成来表现某一主题；

图3-16 《村落》学生作品

（4）参考图例（图3-16）。

2. 线的色彩表现

（1）运用不同的工具和表现手法进行以不同的线为基本元素的色彩组合，要求从线的粗细、线形、肌理效果以及组织形式诸方面进行思考；

（2）用不同的线条表现某一主题，通过画面展现色彩线条的表现力；

（3）参考图例（图3-17）。

3. 点、线、面的综合色彩构成表现

（1）以点、线、面为基本内容，自拟主题，运用形式美的法则构成画面色彩效果，材料不限；

图3-17 《荷花》学生作品

（2）在生活中发现有意义的场景画面，把具象形态提炼概况为点、线、面特性的抽象形态，灵活巧妙地处理画面空间中的虚实关系、对比关系以及画面的形式感；

（3）参考图例（图3-18）。

图3-18 《舞者》综合材料色构表现

第四章 色彩的文化表达

第一节 色彩与文化观念

一、色彩的文化渊源

"色彩"即颜色,古代中国"颜色"一词的意义与今天的并不完全相同,最初只指面色。如《楚辞·渔父》里有"颜色憔悴",《说文解字》里说:"颜,眉之间也。""色,颜气也。"段玉裁的注解是:"凡羞愧喜忧必形于颜,谓之颜色",因为"心达于气,气达于眉间",可见最初"颜色"指的是面色,而非万物之色彩。到了唐朝,"颜色"才有了指自然界色彩的含义。如在唐朝诗人杜甫在诗作《花底》中写道:"深知好颜色,莫作委泥沙。"成语"五颜六色"也指代了"颜色"的意思。

在中国五千年的历史中,除了先秦以及秦朝,人们对于颜色的使用在很长时间中是五彩缤纷的。在公元前五千年左右的黄帝时期,祖先们选择单色崇拜。黄帝之后,历经商、汤、周、秦,帝王们根据"阴阳五行"学说(五行的顺序为木、火、土、金、水,分别对应青、赤、黄、白、黑五色),选择色彩象征。因为中国先祖认为五行是产生自然万物本源的五种元素,一切事物的来源都是如此,色彩也遵循同样的自然规律。色彩也遵循同样的自然规律,建立了色彩与天道自然运动的五行法则关系。祖先还根据春夏秋冬自然万象之变而按五行说选择服饰、食物、车马,变化住所。从而形成了完整的五色体系,五色体系中的黑、赤、青、白、黄被视为正色,广泛应用在社会生活中,对中国社会发展的方方面面产生了深远影响(图4-1)。

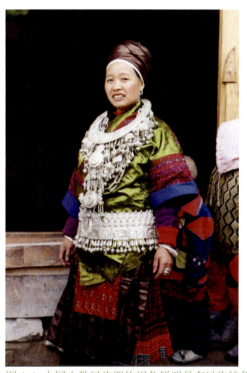

图4-1 中国少数民族服饰用色鲜明具有民族特色

自古以来,在色彩的运用上,人们或许会对某种色彩搭配习以为常,也会不主张某些色彩组合。在很多情况下,色彩的完美组合都来源于从大自然中获得的启示,来自经年累月生活习惯的总结和社会文化带来的认同观念。举例来说,黄色在中国象征中土大地,是居中位的正统颜色,居于诸色之上,有"黄生阴阳"的说法。从宋朝以后,黄色便作为皇帝专用的颜色,皇宫、社稷、坛庙等主要建筑多用黄色。在传统风俗中,色彩文化更是浓郁。黄色不仅是帝王之色,也被视为超凡脱俗之色,是佛教崇尚的颜色,和尚服饰是黄色的,庙宇也是黄色。在中国封建社会里,黄色是中华民族文化和中华文明的象征,并成为中华民族的主基调沿用至今(图4-2)。

图 4-2 南京最古老的梵刹古鸡鸣寺（始建于西晋）

二、色彩的审美观念

中西方的色彩应用中都带有浓厚的文化色彩，反映了中西方社会各自的文化内涵。一个民族对色彩的喜好从某种意义上来讲正好反映了这个民族潜意识的性格特征。现代艺术设计审美价值观应从中吸收各自民族传统文化的审美精髓。现代设计应该是兼容并蓄的，如果设计不植根本土文化就没有旺盛的生命力，也无法得到认同。人在满足了物质要求以后，就开始精神上的追求，这种追求有现代的审美观点，但现代的审美价值观没有传统审美价值的基础也难以成长。要继承并发扬中华民族的优秀文化传统，向传统学习，同时学习和借鉴世界各国人民创造的一切先进文明成果，坚持古为今用，洋为中用，以推进设计事业的充分发展。

华夏民族有着悠久的传统色彩文化，从仰韶彩陶到汉唐丝绸；从"唐三彩"釉陶到宋元青釉、青花瓷以及明清时代的斗彩、粉彩、景泰蓝、珐琅彩釉；从中国水墨画的"墨分五色"到传统戏曲中"生、旦、净、末、丑"的脸谱色彩以及民族服饰、民居彩绘民间艺术等等，构成了我国色彩文化极为丰富的资源（图 4-3、图 4-4）。在传统艺术中，色彩的单纯、自由、以少胜多、浪漫、理想，对我们今天的设计有着多方面的启示作用。这些都是中华民族历史文化的结晶和珍宝。这些宝贵的文化财富是中国当代色彩专业人士研究色彩理论、色彩设计，借鉴和应用配色技术的宝库。

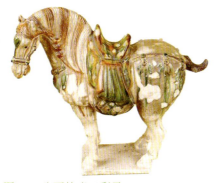
图4-3 瑰丽的唐三彩马

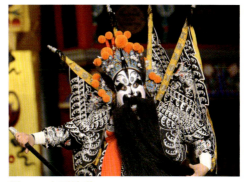
图4-4 京剧脸谱

第二节 色彩与民族文化

一、情感心理与民族色彩的关系

民俗文化往往可以代表着一个民族文化的性格,民俗文化所呈现出的不同色彩必然带有这种性格中所独有的气质。民俗文化是一笔宝贵的财富,因为它散发着一种巨大的不可抵抗的力量,能够指导人们日常的行为习惯,历经了几千年考验,并得到后人的遵守和认同。中国传统五色体系的形成是祖先在长期的社会实践中,在对客观事物的长期观察和认知中,在诸子百家争鸣的思想火花碰撞中产生的,具有深远的历史背景、思想源头和民族情感。中国五色体系深深地影响了中国人的心理习俗和用色习惯(图4-5)。

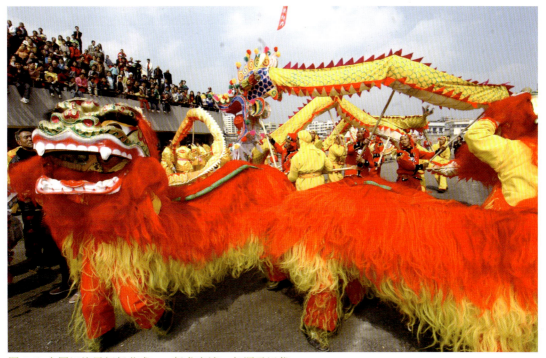
图4-5 中国汉族民间舞艺术——舞龙表演,起源于汉代

中国自古以红色为贵,红色在中国传统文化中是吉祥的颜色,象征着喜庆、成功乃至富贵。在民间尤其如此,结婚贴红双喜字,过节挂红灯笼,点红蜡烛,贴红对联,无不体

现着喜庆，红色在中华民族的土地上象征着幸福临门。在"中国红"大一统的基调中，中国的五十六个民族也保留着各自特有的色彩体系。例如，汉族以五色体系青、赤、黄、白、黑作为自己的民族颜色，这与其生活地域的辽阔是分不开的，他们在辽阔的土地上发展了农耕文明，而传统用色中的色彩几乎都能在农业耕作中找到原色。民族传统色彩也可从中国传统绘画中去感悟水墨写意、青绿山水中的色彩（图4-6）。

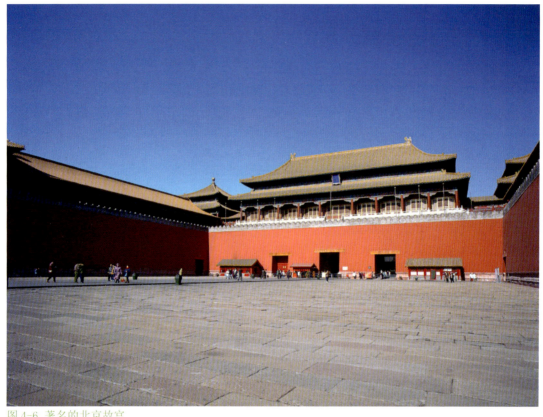

图4-6 著名的北京故宫

在现代设计中应理智、科学地把握民族色彩特征，从而促进具有民族特色的现代色彩设计的发展。如果色彩设计的用户是本民族的人的话，民族色彩传统不妨浓厚一些，但如果消费对象是其他民族的人，那就一定要考虑民族色彩传统的应用环境。如红色，在中国是喜庆的颜色，经常用于婚礼，但在欧美的婚礼中人们却喜欢纯洁的白色，日常用品也很少用红色而喜欢淡雅、柔和的色调（图4-7）。在埃塞俄比亚，人们出门做客时不穿黄色，因为黄色在他们国家里被视为丧色，表示哀悼。日本的和服一般不使用绿色，但在爱尔兰岛国，绿色却是生机勃勃的象征，它给人带

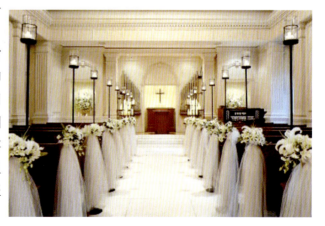

图4-7 欧美的教堂婚礼内景

来希望和幸福。由此我们又可以看出色彩象征性的民族差异。因此，在色彩设计中既要掌握色彩的视觉感受和象征意义的共性特点，又要掌握不同的人和民族的个性差异，这些与众不同的用色习惯都是与各民族的文化、心理、习俗密不可分的。

在具体的设计实践活动中，应注意民族与地域、气候条件等综合因素。符合多数人的审美要求是设计应遵循的基本规律。而对于不同民族来说，由于生活习惯、文化传统和历史沿革不同，其审美要求也不同。因此，从事设计工作时，既要掌握一般规律，又要了解不同民族、不同地理环境的生活习惯和气候条件。

二、民族色彩对主流艺术的影响

民族传统色彩可以从民间用色中去感悟和学习，年画、剪纸、刺绣、皮影、风筝、彩塑、泥人、版画等民间艺术中都可以提炼中国民族色彩。民间艺诀"红红绿绿，图个吉利"可以说是整个民间美术的色彩特征。民间色彩既古老又现代，极富生命力和创造性（图4-8）。

纯色在民间年画中使用较多，用色单纯、明丽。年画用色有口诀"色要少，还要好，看你使得巧不巧"。与绘画色彩相比，包装设计色彩更注重对比、夸张、醒目等因素，以此来体现色彩的吸引力和感召力，民间色彩的"在巧不在多"，可以给包装色彩设计以启发。此外，民间剪纸艺术在色彩运用方面以大胆、

图4-8 无锡惠山泥人
始于南北朝时期，盛于明代，距今已逾千年

艳丽、情感传达直观质朴见长。河北蔚县的窗花是我国唯一一种以阴刻为主、阳刻为辅的点彩剪纸，距今已有近200年的历史。蔚县窗花用粉莲纸做原料，经点染后的纸，颜色很丰富，色彩效果丰满而华丽，富有浓郁的"乡土"气息又不失古朴之感。每一张剪纸都自成色调，表现某种意境。每一张剪纸其实就是一件"设计"作品，具有设计理念和设计构思（图4-9）。

中国民间艺人在色彩的配置上有许多的创造，如传统云锦编织的色彩编配，就流传着许多口诀，帮助编织女工

图4-9 河北蔚县的窗花

选择色线（图4-10）。总之，民间色有现代化色彩倾向，如能将其主观性、装饰性、象征性效果，呈现在包装色彩设计中，将体现具有民族特色的设计艺术形式及审美心理。同时，值得一提的是，从艺术史中可以看到，中外主流艺术或文化都曾受到民族传统艺术的影响和滋养。如奥地利画家克里姆特的作品，就大胆借鉴了中国民间艺术的表现技巧，色彩大胆夸张，造型趋向图案化（图4-11）。

图4-10 南京云锦

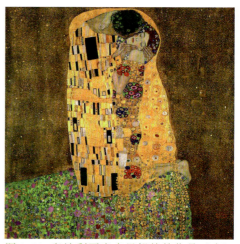
图4-11 奥地利画家克里姆特的作品《吻》（1912年）

三、当代设计与民族色彩的融合

当代设计要走向世界，应根植于民族的土壤，将民族文化作为设计的基本立足点。设计只有建立在民族文化的基础上才有深厚而独特的底蕴和广泛的市场。在色彩设计中强调民族文化，是为了使设计作品的视觉色彩表现更富有民族特征的强烈情感，更富有内涵和个性。设计是对民族、民俗文化的继承、发展和再创造。民族色彩往往具有象征性、社会性的特征；而色彩本身又具有因其自然属性而带来的基本功能。所以摆在现代色彩设计者面前的一个首要任务，就是处理好民族色彩传统与色彩本身功能的关系。色彩具有直观、明了的指示功能。我国的民族色彩对当代色彩设计具有深刻的影响。设计师对我国色彩传统要加以辩证审视，一方面，要充分认识民族色彩传统中的优秀遗产；另一方面，更要认真对待民族色彩传统的局限。当代的色彩设计就要力图突破这些原有观念上的束缚，解放思想，大胆拿来。相应的，在为国外用户进行产品设计时，要熟知这一国家的民族颜色使用习俗，掌握这个国家的色彩流行趋势和变化（图4-12）。

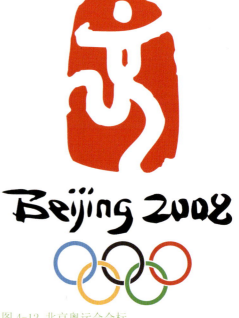
图4-12 北京奥运会会标
中国最具代表性的印章红与墨色书法艺术的结合

鲁迅说："越是民族的，越是世界的！"每个民族都有自身的特点，中华民族有着古老、优秀、丰富的文化资源。设计师既要学习先进科学技术，使设计走在时代的前沿，又要继承传统，使设计能够保持着传统文脉的根基，从而具有自己的设计特色，不走别人的路，只有这样我们的民族设计才能在世界设计史上占有一席之地。同时，当代设计与民族色彩的融合应注意在批判的基础上进行改造和升华，这也是对文脉传承应抱持的严谨态度，是对中国优秀传统文化进行弘扬的一种方式（图4-13）。

祥云火炬源于中国汉代的漆红色在火炬色彩设计上的运用，使之明显区别于往届奥运会火炬设计，彰显民族特色。

图 4-13 祥云火炬

第三节 色彩与时尚观念

一、时尚文化的载体

色彩设计作为时尚流行文化的一个重要载体，在设计视觉要素中的地位非常重要，它直接构成人们的视觉感受，影响着人们的思想、情绪和精神风貌，是人们形成情感交流的重要手段。处理好色彩设计的时尚流行因素才能使设计的物件被用户喜爱和接受。要设计好时尚流行色彩，首先要在物理层面上了解色彩的理论知识，并以此为基础，理解色彩；要在心理层面上理解色彩的心理效应和心理感觉，要理解不同的人和民族差异导致的不同色彩视觉感受，并在此基础上把握色彩；掌握色彩心理的共性和个性，及其象征意义。因此，在色彩设计中既要掌握色彩的视觉感受和象征意义的共性特点，又要掌握不同的人和民族的个性差异，这样才能准确把握好时尚流行色彩设计的基础。与此同时，要设计好时尚流行色彩，还要在分析总结时尚色彩流行史的基础上找出流行变化的趋势，并找出推动流行变化的原动力。

不同时期，人们对色彩的喜好会受到该时期政治、经济、科技、文化背景的影响。例如，在新世纪交接之际流行色曾一度由冷变暖，甩掉了世纪末沉重的灰暗，迎来了新世纪明媚的亮色。

色彩在设计的视觉要素中的地位非常重要，它直接构成人们的视觉感受，影响着人们的思想、情绪和精神风貌，是人们表达情感的重要手段。处理好色彩与时尚的关系，首先要了解色彩的基本理论知识；其次，能够理解色彩的心理效应和心理感觉，要理解不同民族、不同社会文化之间的差异性导致其不同的色彩视觉感受。

色彩具有主观和客观两方面的因素。如黄色，一方面在中国古代象征着尊贵，是皇室天子专用的颜色，对于黄色的象征意义有两种解释：一是源自种族的肤色，二是黄色在中

国传统的五行文化中，属土，代表着大地的颜色。另一方面，黄色在客观上也代表着警示的意思，黄与黑是蜜蜂身上天然的警示色，在红绿灯中黄灯具有警示的作用，两色的组合也被大量用在交通警示标志中。因而，色彩的意义取决于在何种社会文化背景中来使用，采取什么样的形式，跟什么颜色进行组合。

随着全球化进程的加剧，色彩作为时尚文化中最为直观的载体，正逐步转变成一种全球性的语言。在企业形象设计中离不开色彩，企业标准色已成为企业形象设计中重要的因素，如可口可乐公司的标准色是红色、黑色，象征经典、运动、能量。绿色代表着生态、自然、和谐，通常会被用在环保主题的设计作品中。大地色系包括棕色、米色、卡其色、土黄色等，从大自然中取色，象征着大地、土壤，能够给人以优雅、舒适、自然、朴素的感觉。因而，大地色系作为一组经典色系常常被运用于服装、饰品、彩妆等方面（图4-14）。

图4-14 大地色系

二、色彩的流行趋势

人们在不断地求新求异，信息的多元化和快速更替导致了流行色的快速更新，色彩的时尚流行趋势是一种无主导色彩的多元化流行，这种流行态势，是在近年来世界各国经济动荡，市场暗淡，消费低迷，恐怖事件和局部战争频发，人们厌恶战争暴力，期盼安定和平，整个社会思潮要求反战，要求珍惜生命，祈求和平、幸福和发展的背景下产生的。以2002年服饰界流行的粉红色为例，就是因为在所有的颜色中，最能满足安定、和平、甜蜜、温柔和希望的心理需求的色彩只有粉红色系列。

政治、经济、科技、文化的发展和社会整体心理需求引发了色彩的时尚流行，是推动流行变化的原动力。时尚流行色彩的设计应在充分把握色彩的物理性、心理性和象征性特点的基础上；在充分掌握色彩在不同历史时期的流行变化规律和流行变化的原动力的前提下；用求变创新的理念设计出符合时代特征和人们心理需求的时尚流行色彩；引导人们对色彩的时尚追求。色彩的时尚流行因素，一方面主要表现在创新上，并以创新为特点，同时，这种创新还必须是从整个社会的群体心理需求出发，进一步挖掘了整个社会群体潜在的心理需求设计出来的；另一方面，色彩的时尚流行因素又是其时代性的具体表现，

它必然体现当时的政治、经济、科技、文化等现象的特征并与之相呼应。同时,色彩的时尚流行因素还可以是被设计创造出来的,可以通过对不同色彩的诸多设计要素进行刻意安排,通过有目的有意识的创造和安排达到特定的视觉效果。从而引起特定色彩系列的时尚流行(图4-15)。

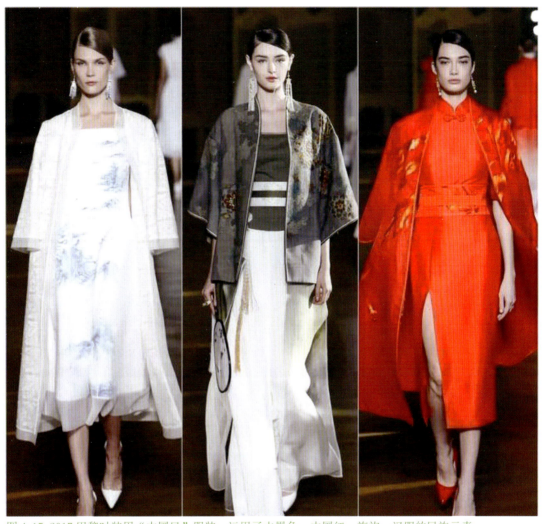

图4-15 2017巴黎时装周"中国风"服装,运用了水墨色、中国红、旗袍、汉服的民族元素

流行色彩设计在设计活动中的地位非常重要,设计师应该重视色彩的设计,应该注重对色彩设计中时尚流行因素的把握。时刻关注世界政治、经济、科技、文化等的风云变化和时尚流行的走向。深入研究人们潜在的社会心理需求。今天人们对色彩的需求比以往任何时候都强烈,时尚的因素永远是变化的,一系列色彩的流行只能满足人们短暂的当前欲望,不满足则是永远的,因此,对时尚流行色彩的设计努力也将永不止息。

项目实训二：色彩文化内涵的表达

一、训练目标

1. 掌握设计色彩的文化要素、时尚要素、情感要素、民族要素。

2. 通过该课题的训练，了解色调的丰富性并不完全是自然形成的，而是基于文化因素结合创作者的表达意图，通过概括提炼、归纳表现的结果。要注重设计色彩的色调构成关系，对于自然色调的表现，并不仅仅意味着机械地描摹，而是应该着意捕捉对色调意境以及文化内涵的准确表达。

二、训练任务

1. 思考：传统文化的审美精神应当如何融入现代艺术设计的审美价值观。

2. 设计一组设计色彩作品，其色彩能够鲜明的体现民族特征，使用抽象图案进行表现，25cm×25cm，绘画材料不限（图4-16）。

3. 设计一组设计色彩作品，在作品中运用某一民族特有的图形纹样元素，改变原有的传统色彩，融入流行色，使作品既能够体现民族特色，又具有一定的新意（图4-17）。

图4-16 德国印象

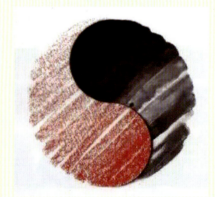
图4-17 靳埭强平面设计作品

案例赏析篇

第五章 设计色彩的应用

第一节 设计色彩与视觉传达设计

一、设计色彩与海报设计

视觉传达设计主要包含海报设计、VI 设计、包装设计等平面设计领域。其中,海报设计由色彩、图形、文案三大要素构成,而图形和文案都离不开色彩的表现,所以色彩传达从某种意义来说是第一位的。色彩不仅在画面中起着美化画面、均衡构图的作用,还传达着不同的色彩语言,释放着不同的色彩情感。一个好的设计,有没有充分有效地应用色彩手段来吸引读者的注意,渲染、烘托主题是鉴定一个宣传海报设计是否成功的重要因素(图 5-1)。

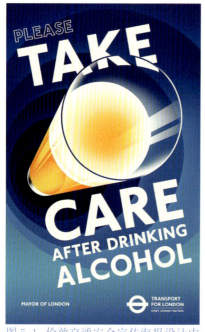

图 5-1 伦敦交通安全宣传海报设计中色彩的互补

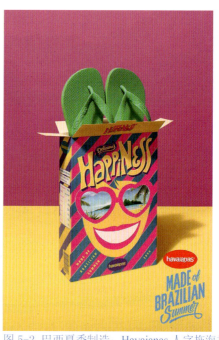

图 5-2 巴西夏季制造:Havaianas 人字拖海报设计丰富的色彩传递出热情欢快的气氛

许多令人难忘的设计作品的成功都与色彩的作用密不可分。设计艺术发展到现在,色彩已经不仅仅是一种视觉的、感性的知觉形式,它更是代表了某种观念的阐述和象征元素。视觉上的色彩传达只是次要的,重要的是我们必须注意色彩的视觉传达,这样才可以帮助人们在情感方面真正的接受设计主体。因此,色彩在海报设计中的地位变得越来越重要(图 5-2)。

二、设计色彩与网页设计

无论是网页设计,还是大屏幕、动画设计,色彩永远是设计体系中最重要的一环。当我们距离显示屏较远的时候,我们看到的不是优美的版式或者是美丽的图片,而是多媒体的色彩,这些色彩需遵循色彩的形式美法则。网站作为新媒体,具有更多与传统媒体不同

的特征和特性。网页设计是网站的视觉内容,在浏览者进入站点的第一时间,呈现给他们视觉信息(图5-3、图5-4)。

图5-3 色彩渐变在网页背景中的运用

图5-4 日用品公司网页设计,黑色背景突出产品主体

在互联网上有着成百上千的不同信息的网站。即使是同类信息,根据信息规模、信息归类方式、不同喜好的访问者群体等诸多因素,网站的架设也不会相同。同类信息的网站会有很多共同的特征,从共性点出发,分析色彩、风格、细节等方面,有助于设计师快速而准确地把握网站设计的方向。同时结合每个网站的个性特质,设计出与众不同的网站作

品来。色彩是最先也是最持久地影响浏览者对网站兴趣的因素。色彩的使用在网页设计中起着非常关键的作用，有很多网站以其成功的色彩搭配令人过目不忘。色彩所表现的情感与内涵也会影响浏览者从感官到理性思维对网站的理解，所以应慎重考虑网页设计中色彩的选取与搭配。在配色时，为了将网站主题很好地传达给浏览者，发达国家研发出216种网页安全色彩，使多媒体显示图像或二维平面达到理想而逼真的效果（图5-5）。在合理使用网页安全色彩的同时，还需把握好色彩设计与网站风格的统一（图5-6～图5-9）。

图5-5 216网页安全色

图5-6 明快配色

图5-7 古典配色

图5-8 夏季配色

图5-9 注册页面设计，用色简洁明了，操作功能清晰

三、设计色彩与包装设计

色彩构成从人对色彩的知觉和心理效果出发，用科学的分析方法研究色彩的心理知识、生理知识、物理知识、色彩三要素及色彩的对比与调和等。商品包装要具有识别性、广告性的良好效果就得采用图形、文字、色彩构成形式。研究色彩构成形式，提高色彩造诣，使设计的画面能够新颖脱俗是颇有益处的。如何利用色彩构成原理中诸关系进行综合考虑、合理配色，

图5-10 芝士包装设计
奶酪黄与蓝绿色形成视觉冲击，与卡通形象相结合，可增进食欲。

使产品包装更趋于完美、更具魅力，是引起用户注意的关键。因此，包装设计中的色彩构成十分重要（图5-10）。

面对不同的色彩，人就会产生冷暖、明暗、轻重、强弱等不同心理反应。商品包装的色彩设计应当与商品的属性相配合。色彩三要素色相、明度、纯度在包装设计中有着重要的作用。若在包装设计中很好地应用不同色相的颜色来包装一个系列的不同产品，用户就会感受到产品的丰富，同时也容易区别各种不同性质的产品（图5-11～图5-23）。

图5-11 棋盘游戏包装设计，运用色环的形式

图5-12 冰激凌包装设计，甜蜜诱人的色彩

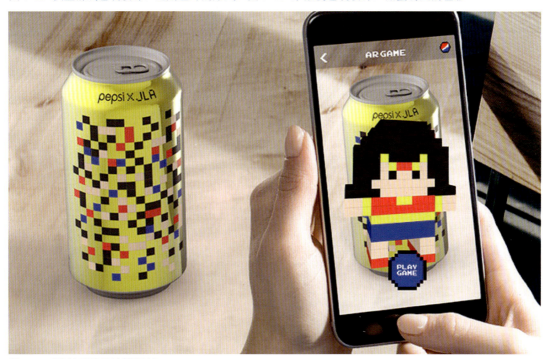
图5-13 百事可乐易拉罐设计
以正义联盟角色为特色，彩色像素图形具有使用功能，通过识别罐头上的像素图形进入游戏，给消费者以游戏体验。

第二节　设计色彩与环境艺术设计

一、建筑色彩设计

建筑设计是一门综合性艺术。色彩是建筑师进行建筑设计过程中所凭借的艺术手段之

一，应注重色彩在建筑设计中的应用技巧，能够从观念层次对建筑色彩设计的风格倾向和形态特征进行整合。建筑色彩在中国建筑文化中也是一种象征"符号"。比如，明清北京皇家建筑，其基本色调突出黄红两色，黄瓦红墙成为基本特征，而且黄瓦只有皇家建筑或帝王敕建的建筑才能使用，可见黄色在中国传统文化中被视为皇族的尊贵象征，代表地位、权利、威严。在中国，黄与红的结合有着特殊的神圣意义，尤其在传统中运用的很繁复，是一种敬神的崇敬，在神圣的庙宇建筑中也多采用红黄两色的组合（图5-14～图5-25）。

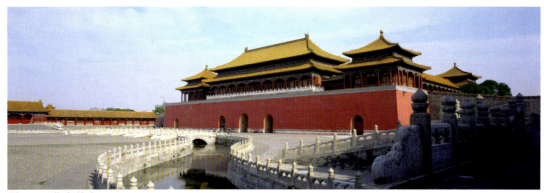

图5-14 北京故宫

建筑的色彩设计不在色彩本身，而是色质的合理运用。不同材料的色反映不同的色质，不同反光度的色表现出不同的色质。例如，陶瓷马赛克和玻璃马赛克是由两种不同颜料所制作的装饰材料马赛克，前者规整、亚光泽，给人以沉着、温和、平静的感觉，而后者则在阳光下耀眼刺目。建筑物用色都必须考虑色量感作用于视觉的问题。这里所指的色量是色面积及色纯度，色的面积越大，色量感就越大，色的纯度越高，色量感越高。特别在用色板选取大面积用色时，要依据装饰面积的大小，在原色板色度的基础上酌情递减，才有可能达到设计需要的实际效果（图5-15、图5-16）。

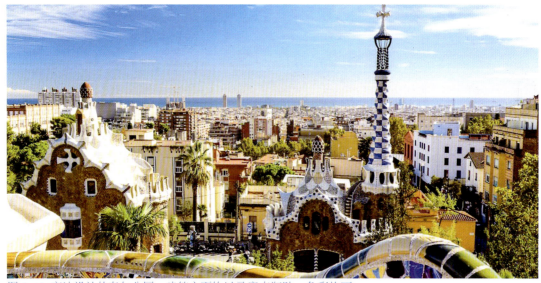

图5-15 高迪设计的奎尔公园，建筑立面饰以马赛克瓶贴，色彩绚丽

图 5-16 当代法国城市建筑的大胆用色，富于跳跃的节奏韵律

二、室内色彩设计

室内色彩主要应满足功能和审美要求，目的在于使人们在室内环境中感到舒适。在功能要求方面，首先应认真分析每一空间的使用性质，例如在家居设计中，儿童房与起居室、老年人的居室与新婚夫妇的居室，由于使用对象与使用功能的不同，在空间色彩的设计上，必须考虑到使用对象的色彩偏好以及色彩与使用功能的匹配（图 5-17、图 5-18）。

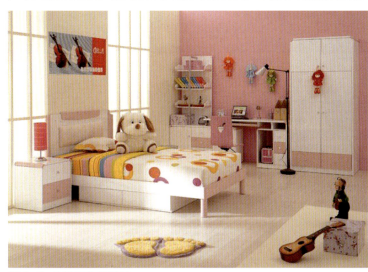
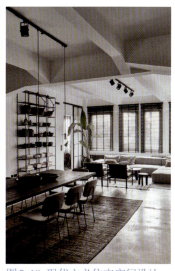

图 5-17 儿童房色彩设计　　　　　　　　　图 5-18 现代主义住宅空间设计，
　　　　　　　　　　　　　　　　　　　　　　　　运用灰色调

室内色彩配置必须符合空间构图原则，充分发挥室内色彩对空间的美化作用，正确处理均衡与对比、统一与变化、主体与环境的关系。在室内色彩设计时，首先要定好空间色彩的主基调。色彩的主基调在室内气氛中起主导和润色、陪衬、烘托的作用。形成室内色彩主基调的因素很多，主要在于调整室内色彩的明度、色度、纯度和对比度。其次，要处

理好统一与变化的关系，有统一而无变化，达不到美的效果，因此，要求在统一的基础上寻求变化，这样，容易取得良好的效果。为了获得统一又有变化的效果，大面积的色块不宜采用过分鲜艳的色彩，小面积的色块可适当提高色彩的明度和纯度。除此之外，室内色彩设计要体现稳定感、韵律感和节奏感。为了达到空间色彩的稳定，通常会采用上轻下重的色彩关系，形成室内色彩的起伏变化，并具有一定的韵律和节奏感（图5-19）。

色彩的物理性能和色彩对人心理的影响，可在一定程度上改变空间尺度、比例、分隔、渗透空间，改善空间效果。例如居室空间过高时，可用近感色，减弱空旷感，提高亲切感；墙面过大时，宜采用收缩色；柱子过细时，宜用浅色；柱子过粗时，宜用深色，减弱笨粗之感。充分利用室内色彩，可改善空间效果（图5-19）。

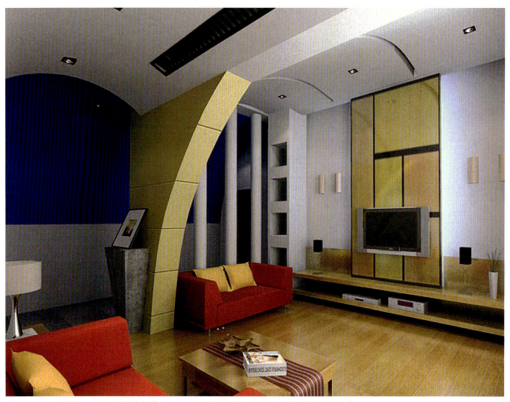

图5-19 三原色和几何图形在家居空间中的运用，具有风格派设计意蕴

三、景观色彩设计

不同于建筑、室内的色彩设计，植物是景观设计中的主要造景元素，所以在大部分景观中尤其是城市公园、绿地中都是以绿色为基调色的，而建筑、小品、铺装、水体等景观元素的色彩是作为点缀色而出现的。但在一些以硬质铺装为主的街道、广场和主要的休息活动场地如建筑、小品、铺装、水体等所承载的色彩在景观色彩构成中发挥着主要的作用，而植物色彩的作用则退居其次。

当代城市里，寻常的灰色调已经成为准则，在城市规划中也需要考虑色彩设计的问题，通过把简单的、吸引眼球的图案和日常设计融合在一起。例如，马德里街头的彩色人行横道使人们的焦点集中，以此来提醒司机和行人们。这样的色彩运用不仅仅具有艺术价值，

而且更新了过时的城市路标（图5-20）。

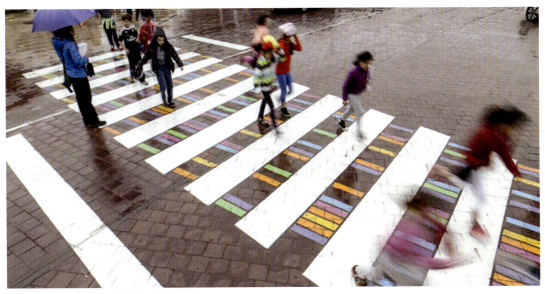

图5-20 马德里街头彩色人行横道

不管是以绿色为主，还是以其他颜色为主，景观色彩设计都要遵循色彩学的基本原理，运用色彩的对比和调和规律，以创造和谐、优美的色彩为目标（图5-21）。

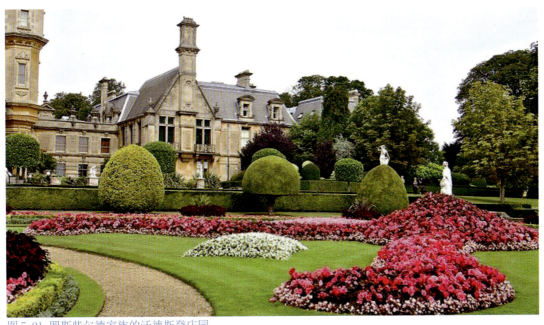

图5-21 罗斯柴尔德家族的沃德斯登庄园

色彩是物质的属性之一，研究景观色彩设计，要了解景观色彩的物质载体有哪些。从色彩的物质载体性质的角度来说，组成景观的色彩可分为三类：自然色、半自然色和人工色。在景观的配色中，首先必须使环境的整体色调统一起来，要想统一，色彩必须要有主次，这样就产生了如何处理景观中支配色的问题。支配色虽然不一定在任何时候都必须和周围环境取得一致的调和，但却必须保持某种调和的关系。设计师对支配色的色相、明度、

彩度都要考虑。公园、广场、绿地中，从整体来看都是以深浅不同的绿色植物组合作为支配色的，建筑外墙、铺地、小品、水体等其他的景观元素的色彩一般都是穿插其间作为点缀色而出现。而住宅、商业、工厂、学校、展览等各类建筑周围的广场、绿地一般面积不会太大，尤其是对于一些面积较小的场地设计师更加可以发挥色彩的造型能力，突破绿色的限制。当面积较大时，还是要以绿色为主，把植物和其他的景观元素

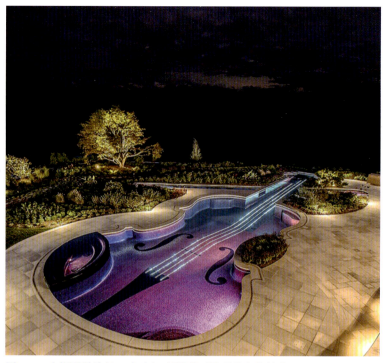

图 5-22 小提琴游泳池，夜晚灯光照明下呈现璀璨的魅力

放在同样重要的地位来安排景观色彩构图，从整体上考虑周围建筑的色彩以及所要追求的色彩效果从而决定主体色彩与支配色彩（图 5-22～图 5-24）。

图 5-23 植物色彩在园林景观中的点缀效果

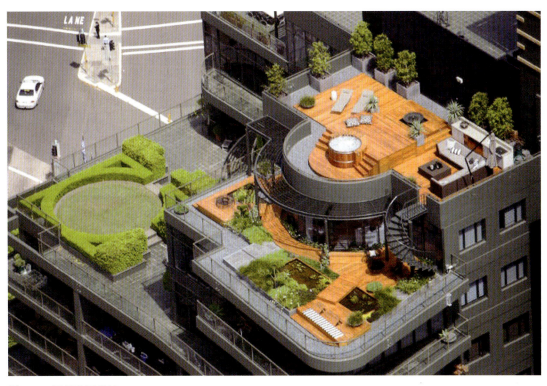

图 5-24 屋顶花园设计

第三节 设计色彩与产品艺术设计

一、设计色彩与生活用品设计

色彩是产品造型设计中须着重考虑的一个重要元素。色彩在整个产品的形象中，最先作用于人的视觉感受，产品色彩假如处理得好，可以协调或弥补造型中的某些不足，使之更易获得用户的青睐，收到事半功倍的效果。反之，如果产品的色彩处理不当，不但会影响到产品功能的发挥，还会破坏产品造型的整体美，进而影响到人的工作情绪，使用户出现枯燥、沉闷、冷漠、甚至沮丧的心情，降低工作效率。所以，在产品的造型中，色彩设计是一项不容忽视的重要工作，其色调的选择是至关重要的（图5-25）。

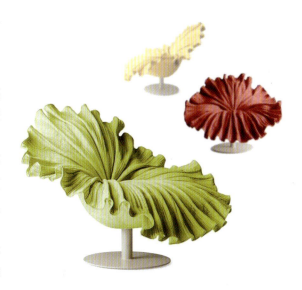

图 5-25 座椅设计中的运用荷叶的仿生造型元素，配以柔和的色彩，让人心情愉悦

有不少现代设计作品秉承包豪斯的现代主义设计传统，以黑、白、灰等中性色彩为表达语言，努力摆脱设计流行中的喧嚣、繁杂、艳丽的风格，去寻找色彩设计的理性与单纯，

并采用档次偏高的材料，如皮革、丝绒、电化铝、有机玻璃等，表现出冷静、理性的气质。这类卓尔不凡的产品设计作品将设计推向极致，在缤纷艳丽如潮水般的商品中独树一帜，迸发出奇异光彩。例如，黑色作为主调色时，能产生强烈的明度对比，促成强烈而集中的视觉冲击力，流露雄健刚劲、从容不迫的气质，尤其在其他亮色的点缀下更显遒劲有力。白色色感纯净、透气、明亮，常作为辅调色或点缀色。其妙处在于"空"，可塑性极强，使设计能给人心灵的向往与驰骋提供宽松、自由的空间。白色作为主调色时，奔放的性情会使包装展现明净、爽朗的美感。灰色个性平稳，它会减弱邻近色的力量，使它们变得柔和，在设计中总能起到缓和的作用及调和的功能（图5-26）。

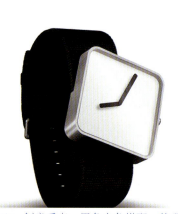

图5-26 Slip 创意手表，黑色白色搭配，体现极简主义风格

生理学家赫林说过："中等或中性灰色是与视觉物质的状况相适应的。"他表明眼睛和大脑需要中等灰色，以获得视觉的平衡状态。当产品色彩出现一块高艳度的颜色与中性灰色并置时，这个中性灰色会呈现高艳度颜色的补色，这种调和的功能产生于刺激之后，是我们视觉自然产生平衡的本能。

二、设计色彩与交通工具设计

用户在看到的产品的第一眼时留下印象最深的就是产品的颜色和外形，产品色彩设计的好坏直接关系到产品的销量。色彩可以表现出生动、活泼，也可以表现出理性、严谨，还可以表现出冷漠、沉闷或是

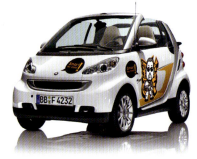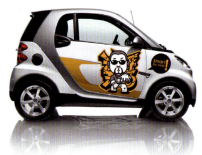

图5-27 Smart 车身拉花设计

亲切、明快等情感，因而色彩的选择应格外慎重。一般可根据产品的用途、功能、结构、时代性及用户的喜好加以确定，确定的标准是色形一致，以色助形，形色生辉。（图5-27、图5-28）

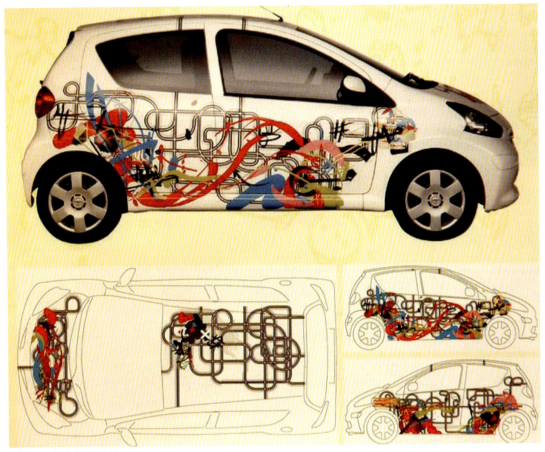

图5-28 车身拉花设计

飞机的用途和功能是载客载物在高空高速地飞行，所以它的主调色彩一般都处理为高明高彩的银白色，很轻易地使人感觉到飞机的轻盈和精细，这就是形色一致，而且色助于形。若是相反，把飞机涂成黑灰色主调，则很轻易地使人怀疑它粗笨得是否能够飞得起来，这就是色破坏了形，色调选得不对。

在汽车设计中，白色被公认为最安全的颜色，因为颜色是具有进退性和涨缩性的，红色、黄色被称作前进色，蓝色、黑色这种色彩被称作后退色。所以白色车身看起来要显大。在白天，黑色汽车发生事故的概率比白色汽车高接近10%，而在晚上，黑色和其他接近黑色的深色车型的事故率比白色车型高接近50%。黄色的识别性也很高，在交通警示标志中常以黑黄两色搭配，各国的校车都喜欢用黄色涂装，可降低事故发生率。

按照色彩学理论，暖色调有暖和的效果，用冷色调会使人感到清冷；以高彩度的暖色为主调能使人感觉刺激高兴，以低彩度的冷色为主调可以让人产生理性的思考；高明色调清爽、明快，低明色调深沉、庄严。总之，色调是在总体色彩感觉中起支配和统一全局作用的色彩设计要素（图5-29）。

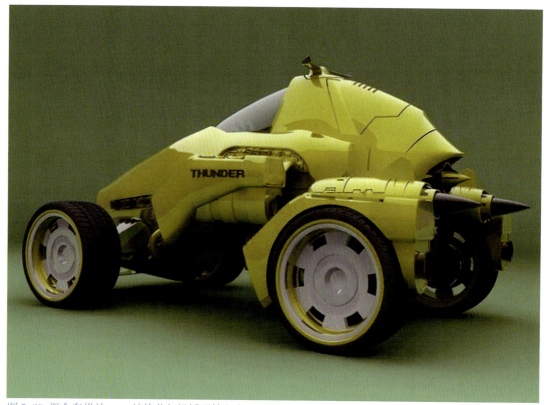

图 5-29 概念车设计——结构美与机械理性主义

产品设计师们在开发产品时,不仅要做到产品的外形与功能的统一,还应注意产品的色彩设计也是一个至关重要的环节。要想成功的给开发出来的产品进行色彩设计,要求设计师们对色彩理论和心理学理论都有一定的研究。在进行色彩设计时,要考虑到方方面面,比如:产品受众的年龄、职业、所居住的环境、性别、职业、文化背景、受教育程度有时甚至用户的宗教信仰也要纳入考虑。只有正确运用好色彩理论和用户使用心理等有关方面的知识才能做出优秀的产品色彩设计。

第四节 设计色彩与服饰设计

一、设计色彩与服装设计

服饰色彩设计是指服装与服装配件上的色彩搭配效果,它将色彩作为造型要素,以自然色彩和人文色彩现象为设计灵感和依据,抽象提炼出色彩造型的重要元素,重新构成各种色彩形式并应用于相应的服饰设计过程当中。可以说服饰色彩搭配是个体形象设计中的灵魂,它也对我们正确理解、把握与运用整体形象设计理论具有重要的指导意义。服饰色彩的搭配贵在和谐,它是一种整体效果,反映穿着者内在各个方面的有机联系。为了与不同的场合、环境、用途、个人爱好等协调,在运用服饰色彩时,可通过不同的手法,比如对比与调和,来增强服饰的视觉反差和韵律感,或者使之产生优雅平静的穿着效果(图5-30~图5-32)。

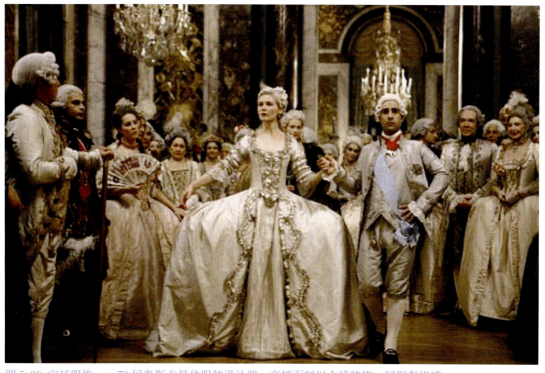

图 5-30 宫廷服饰——79 届奥斯卡最佳服装设计奖,高档面料以金线装饰,展现奢华感

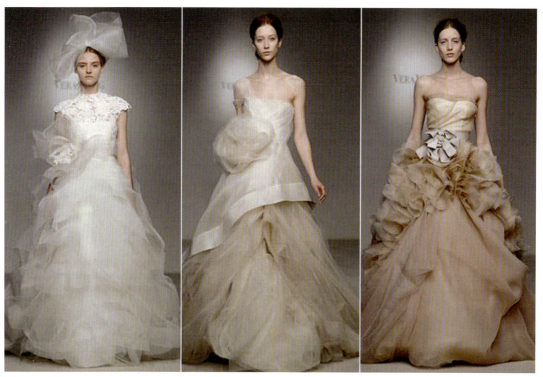

图 5-31 Vera Wang 婚纱设计
　　　　配色柔和优雅

图 5-32 色彩表现年轻活力的主题

图 5-33 三宅一生服装设计，面料运用几何图形和高纯度色彩

图 5-34 色彩渐变在服装设计中的应用

服饰色彩设计从现代设计的角度讲是以人体为对象进行色彩包装，构思创作形象并加以形态化的创作过程。从整个形象造型艺术来说，不论是发型、化妆或是服饰搭配等，都缺少不了色彩设计。它是造型设计不可分割的重要组成部分，色彩与造型相辅相成，二者经过巧妙结合，将会产生出一种神奇的审美效果。服饰色彩能真实、客观的反映不同时代的历史特征和社会审美风尚，人们处在不同的时代，就有不同的物质文化和精神向往，因而服饰色彩也呈现出不同的风采面貌（图 5-33、图 5-34）。

《白虎通义》云："圣人所以制衣服何？以为絺绤蔽形，表德劝善，别尊卑也。"衣服成为德化的重要标志，用以区别身份"表贵贱"，进而形成了等级森严的冠服制度，而色彩在冠服制度中又担负着至关重要的作用。在中国几千年历史文明中，服饰的色调受到"阴阳五行理论"的深刻影响，例如以黄色的神圣和至高

图 5-35 中国昆曲服饰
衣领袖口处以红色绣花做点缀，具有精致感

无上,象征中央、红色象征南方、青色象征东方、白色象征西方、黑色象征北方。服饰色彩的不断变化与使用,就在不同阶段的历史氛围演变中,被赋予了不同的时代精神向往和文明象征,由此可见,服饰色彩具有强烈的社会文化象征性(图5-35)。

二、设计色彩与配饰设计

不同的色彩能使人产生不同的情绪感觉,或兴奋或沉静。通常红、橙、黄等暖色系以明度高,饱和度高,对比强烈给人以兴奋感;相反,蓝、绿、紫等冷色系明度较低,对比较弱,给人一种沉静感。珠宝首饰设计根据从大自然色彩与生活经验中所获得的深刻感受,并按照用户的情感需要,将设计思想熔铸在作品中,运用不同的设计手法与技巧,使珠宝首饰色彩的艺术感染力得到最佳发挥,达到理想的境界,从而更好地表现设计作品的主题思想(图5-36)。

珠宝首饰设计都有一个鲜明的主题,首饰的色彩语言总是围绕主题展示而进行的。因

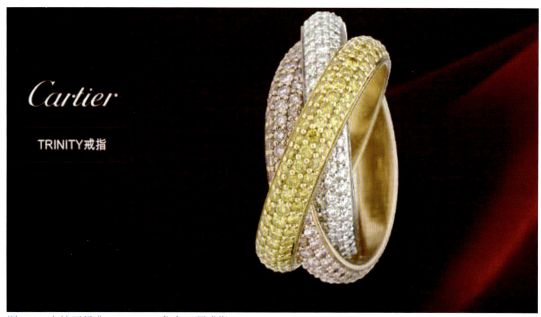

图5-36 卡地亚经典Trinity三色金三环戒指

为色彩中的视觉主题能够迅速表达其设计的意图,还能创造出独特的使用氛围。我们可以根据首饰设计用途或者主题将首饰划分为商业首饰和艺术首饰这两大类。而如根据设计的风格流派可分为古典风格首饰、天然风格首饰、浪漫风格首饰和创新风格首饰等。例如,具有古典风格的首饰,流行的时间非常持久,无论在任何场合佩戴都中规中矩。这种风格首饰的设计对称、简单、充满融洽调和的味道,色彩多用深红、绛紫、深绿色等,具有浓厚、深沉、庄严的色调,装饰性强,具有很强的重量感。古典型首饰的做工一般都极细致。从佩饰上来说,古典型首饰与任何服饰都很合衬。传统的原则和价值在古典型的首饰里面都能够得到体现。同时,色彩是具有温度感的,暖色系在人的心理上易产生舒适的感觉,冷色系一般易产生紧缩感。利用色彩的这一特征,在思考珠宝首饰设计的主题特征时,可

以充分利用这种心理特征，这种色彩的特征应用一般与珠宝首饰设计的材料结合起来，例如金属或者质地较硬材料的设计色调一般较冷（图 5-37）。

案例赏析篇

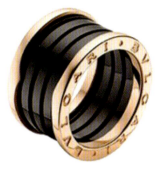
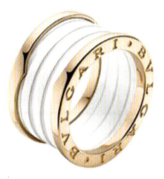

图 5-37 宝格丽玫瑰金陶瓷戒指

图 5-38 配饰设计中融入民族色彩元素，展现异域度假风情

一般来说，黑、白、深蓝、灰色是色彩搭配当中的"安全色"，它们本身不张狂，比较柔和内敛，也容易与其他的色彩搭配，效果也比较好，联系我国民族，尤其是汉族的文化传统习俗，这几种颜色长盛不衰，道理就在这里。色彩以其不同的象征意义，给人以不同的联想，而且在色相色觉上给人以冷暖、缩扩、轻重等感觉，这在人们的日常生活和美术界都是统一的认识。比如红、黄、橙等颜色能给人以温暖的感觉，故称之为暖色。蓝、绿、紫、黑等颜色则给人以降温变冷的视觉效果，故称为冷色。白色、灰色为中性色，界于冷暖色之间。有了这种因视觉引发的感觉，人们喜欢在冬季穿戴暖色调服饰，而夏季穿戴冷色调服饰。再者，暖色调的服饰具有扩散的视觉张力，冷色调的服饰具有收缩的视觉效果。由此可见，配饰色彩需掌握一个基本原则就是搭配后的效果要保持整体色彩的和谐，因为和谐就是美（图5-38、图5-39）。

图5-39 温馨浪漫的配饰色彩

设计课题：色彩构成原理在设计中的运用

一、训练目标

通过对设计色彩应用的研究和学习，了解色彩在视觉传达设计、环境艺术设计、产品艺术设计、服饰设计中的运用。

二、训练任务

1. 视觉传达设计中的色彩构成设计

（1）选择3～5张优秀的海报设计作品，对色彩设计构成的原理和使用方法进行分

析和研究；

（2）自定主题，通过不同的点、线、面、色彩、肌理的组合方式，进行主题海报设计；

（3）作品具有一定的文化内涵，同时具备一定的设计感和创意感，表现形式不限，材料不限。

2. 环境艺术设计中的色彩构成设计

（1）对建筑外立面/室内空间/户外景观进行色彩设计（选择某一特定建筑或室内外空间，三选一），以手绘方式进行色彩表达，要求色彩符合该空间的使用功能、人群定位，色彩的运用能够体现形式美法则；

（2）通过色彩、点、线、面、肌理组合等方式，进行空间色彩设计；

（3）在配色合理的前提下能够实现色彩构成设计的创新。

3. 产品艺术设计中的色彩构成设计

（1）车身拉花设计，内容包括汽车机盖、左右立面、顶面（可选），要求主题统一，能够充分展现车型风格特征；

（2）通过不同的点、线、面、色彩、肌理、图案的组合方式，进行车身设计；

（3）在配色合理的前提下进行色彩构成设计的创新。

4. 服饰设计中的色彩构成设计

（1）服装面料的图案色彩设计：选择一个民族，如对藏民服饰色彩与构成进行研究和分析，提炼出能够代表这一民族的几种色彩，然后运用在你的设计中；

（2）运用你认为最能代表该民族特征的色彩和形式来进行创新表现，使面料的图案与色彩既能够展现民族特色又具有现代时尚感。

参考书目

1. （瑞）约翰内斯·伊顿著.色彩艺术[M].杜定宇,译.上海：上海人民美术出版社,1993
2. （美）吉姆·克劳斯著.色彩设计指南[M].杨瑞,译.上海：上海人民美术出版社,2002
3. （英）贡布里希著.艺术与错觉[M].林夕、李本正、范景中,译.湖南科学技术出版社,2006
4. （美）鲁道夫·阿恩海姆著.艺术与视知觉[M].滕守尧,译.成都：四川人民出版社,2009
5. （日）+Designing编辑部著.周燕华、郝微译.色彩设计.北京：人民邮电出版社,2011
6. 梁景红著.写给大家看的色彩书：设计配色基础[M].北京：人民邮电出版社,2011
7. 梁景红著.写给大家看的色彩书：色彩怎么选,设计怎么做[M].北京：人民邮电出版社,2011
8. 白芸编著.设计色彩[M].沈阳：辽宁美术出版社,2011
9. 王伟、刘媛媛、顾万方编著.平面·构成·设计[M].北京：中国电力出版社,2010